U0124735

家庭日记

——森友治家的故事 1

［日］森友治 摄

渠海霞 译

北京出版集团公司

北京美术摄影出版社

真实记录平凡生活中的点点滴滴。

我主要是为小海（女儿）、小空（儿子）、豆豆（爱犬）和妻子拍照。由于自己是一个懒得外出的人，所以只是拍一些家里或者住处附近的景物。

时光荏苒，我常在心中暗自祈祷这流水般的时间过得慢一点儿，再慢一点儿……

森友治

2002 年 10 月 21 日（星期一）

这一天，我决定拍下生活中的点点滴滴。

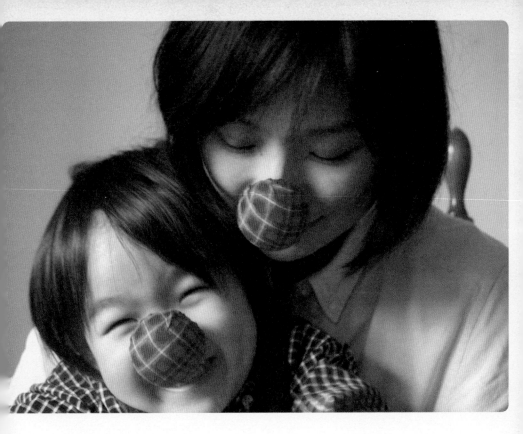

2002 年 12 月 21 日（星期六）

圣诞节→圣诞老人→红鼻子！拍下了这一精彩瞬间，圣诞老人的"红鼻子驯鹿"。

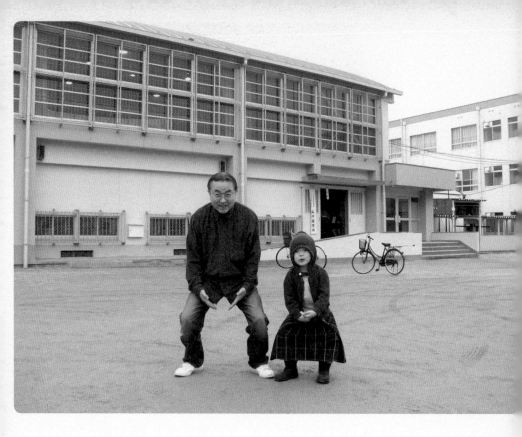

2003 年 11 月 9 日（星期日）
小科马内奇。这样的孙女和爷爷如何？

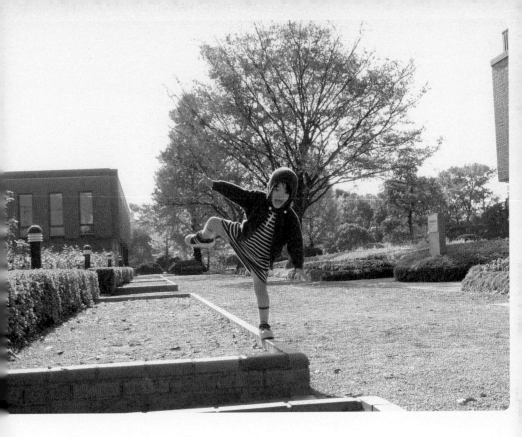

2003 年 11 月 29 日（星期六）

平衡感的确很好，但问题在于这帽衫的穿法。唉，总是这样！

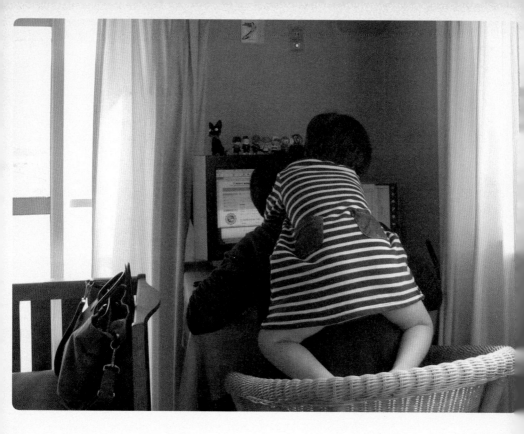

2003年11月20日（星期六）

　　像这样工作，很难有所进展，于是便着急、发脾气。把孩子惹哭了，又自我反省，急忙把她抱起来哄，最后只好背着她继续工作。如此一来，逐渐习惯了在短时间内迅速集中精力高效率地工作。在此，隆重向大家推荐。

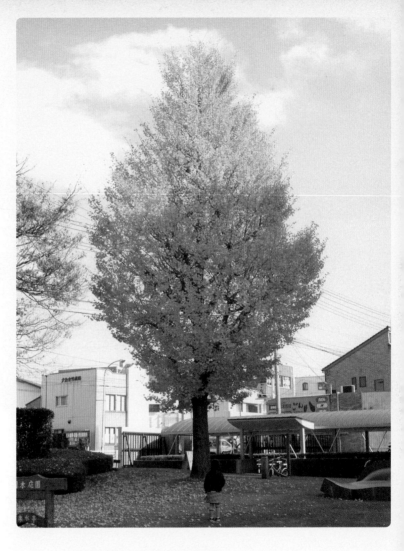

2003 年 11 月 26 日（星期三）

　　静静仰望黄色银杏树的小海。经过仔细观察之后，小海告诉我："黄色的叶子是银杏，红色的叶子是枫叶。"哎呀，小家伙还真行呢！

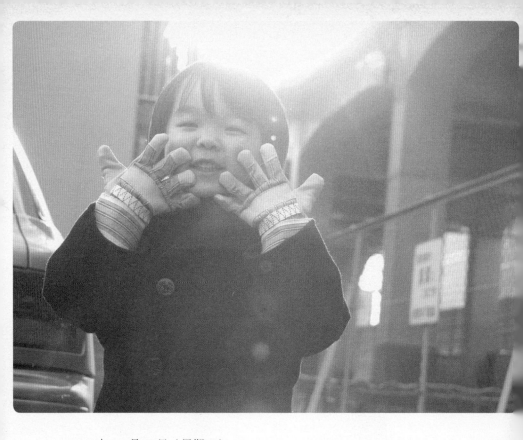

2003 年 12 月 15 日（星期一）

　　小海高兴地唱着："橘黄色的手套哎……"如果我是车站失物招领处的负责人，绝对不会把这副手套还给正在寻找它们的人。所以，绝对不要丢失哦。

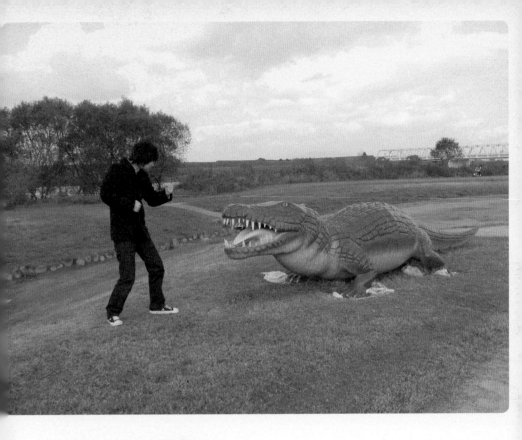

2004 年 1 月 11 日（星期日）

鳄鱼 PK 妻子。（滩神影流继承人，曾打入 TDK[⊕] 半决赛）

㊟ *TDK 此处指某漫画作品中比武大会的缩写。*

2004 年 1 月 20 日（星期二）

　　心脏病发作已有一年了，我的心脏一如既往地跳动着。这全是托大家的福。谢谢啦！

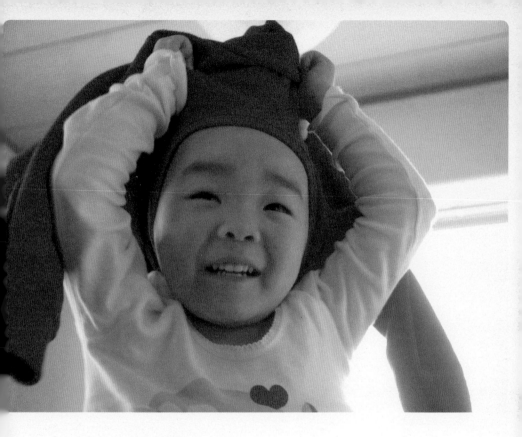

2004 年 4 月 5 日（星期一）
早上起来之后映入眼帘的第一幕。

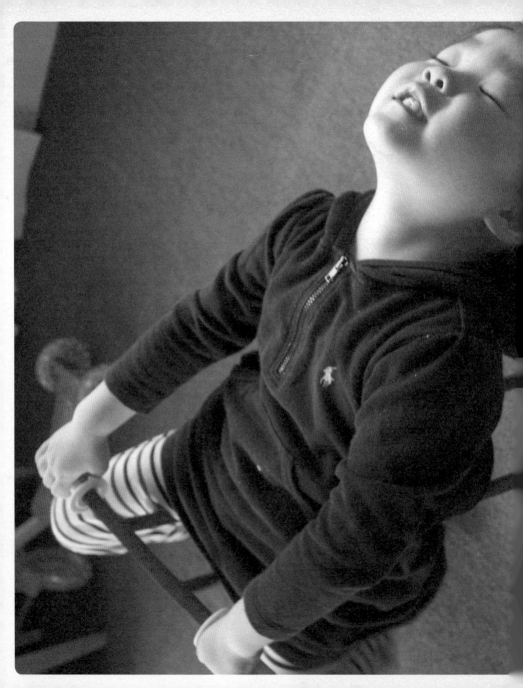

2004 年 3 月 1 日（星期一）

小海在表演她的绝技。小海先郑重其事地说了："阿森，阿森！我要给你表演一下绝技，你可要看好噢！" 这是之后我看到的一幕。每天我都会荣幸地受邀观看许多绝技，基本都是这种水平。不过，有时候也会有一些确实危险的绝技，彼时，在绝技表演完之后，随之而来的往往是小海的号啕大哭。

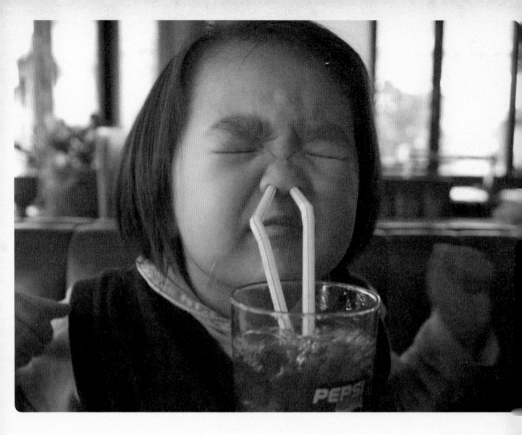

2004 年 4 月 9 日（星期五）

　　"阿森，先给你看看我的绝技！" 小海说完之后，便一本正经地表演了这个节目。还真是了不起啊！

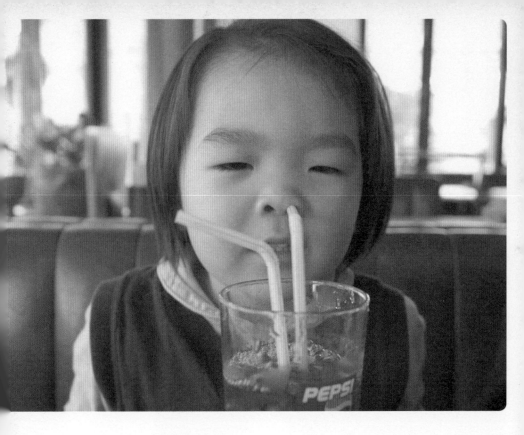

2004 年 4 月 9 日（星期五）

绝技表演完毕，小海一脸安心的表情。

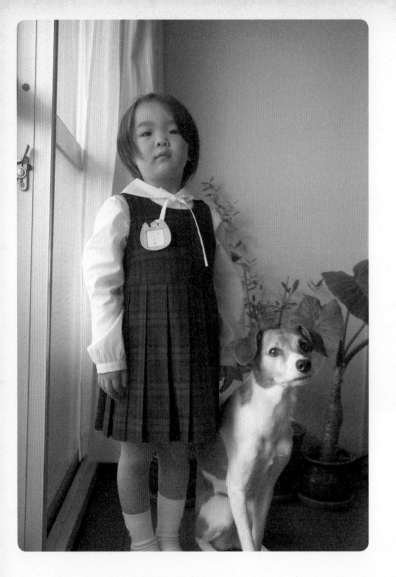

2004 年 4 月 12 日（星期一）

　　幼儿园入园式的早上。由于过度紧张，小海一脸严肃，豆豆坦然自若。

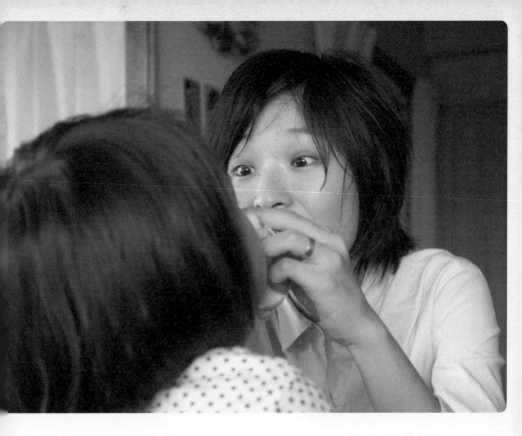

2004 年 5 月 2 日（星期日）
小海的小鼻孔里大量的鼻涕，令妻子目瞪口呆。

2004 年 5 月 9 日（星期日）
早上起床之后映入眼帘的第一幕。真想哭啊！

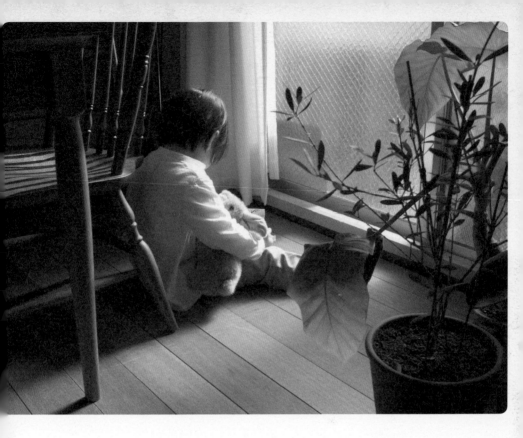

2004 年 5 月 12 日（星期三）

这里的清晨，让人感到些许的寒意。

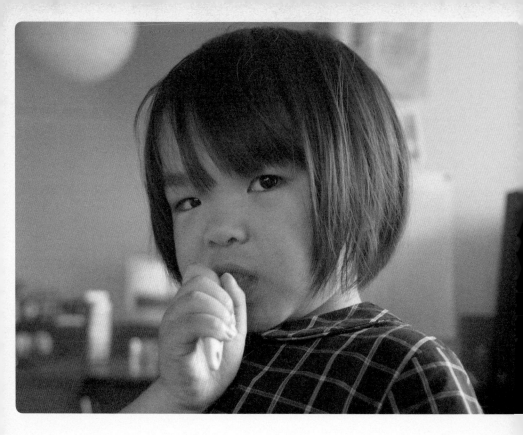

2004 年 5 月 22 日（星期六）
一边刷牙一边斜眼瞄人的小海。这表情简直和妻子一模一样！

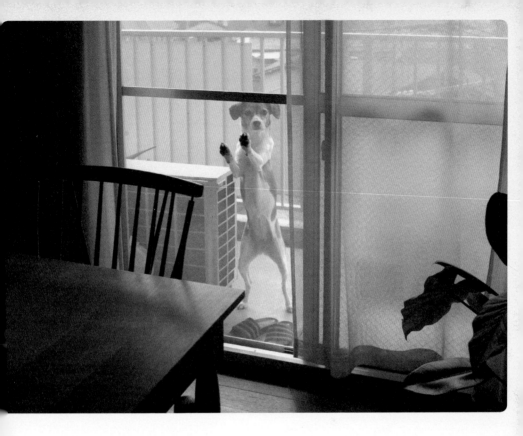

2004 年 5 月 24 日（星期一）
小海对豆豆使坏了。

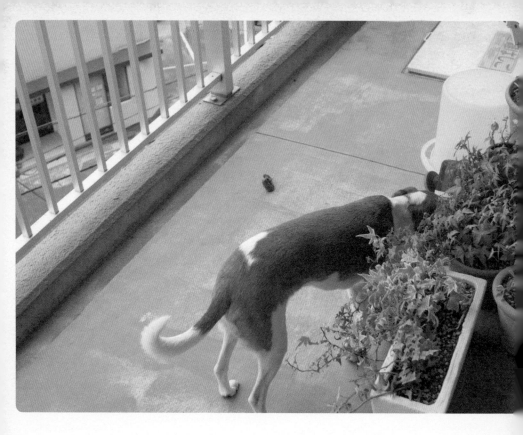

2004 年 5 月 25 日（星期二）
豆豆的反击。好臭啊！

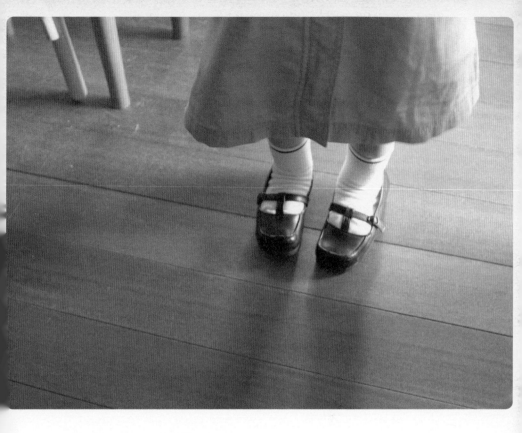

2004 年 5 月 26 日（星期三）

今天的一大奇观，是突然拒绝脱鞋的小海。她的理由是："这样的话就可以直接去幼儿园了。"

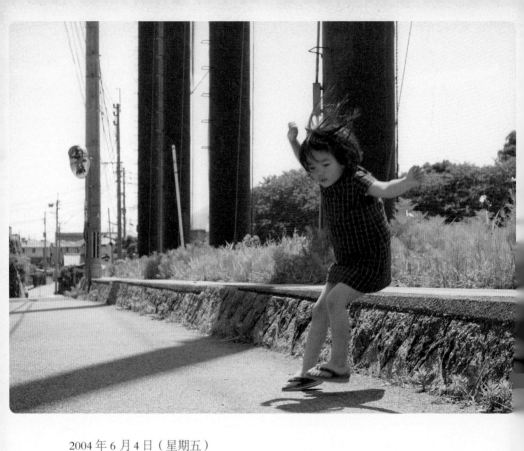

2004 年 6 月 4 日（星期五）

"无论从多高的地方都敢跳下来。"立下这样的豪言壮语之后，小海便勇敢地往下跳。

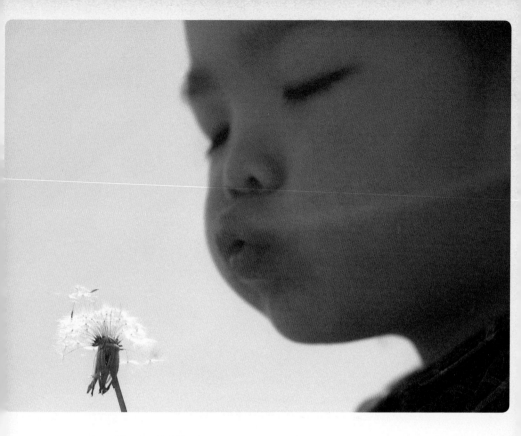

2004 年 6 月 8 日（星期二）
蒲公英已经过了漫天飞舞的时期，小海却执意让它继续飞翔。

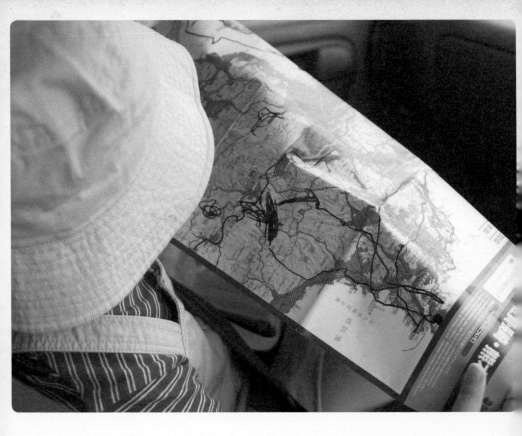

2004 年 6 月 10 日（星期四）

在汽车副驾驶座上进行导航的小海。今天只不过是去附近的公园，如果按照她的地图，就得绕九州一圈了。

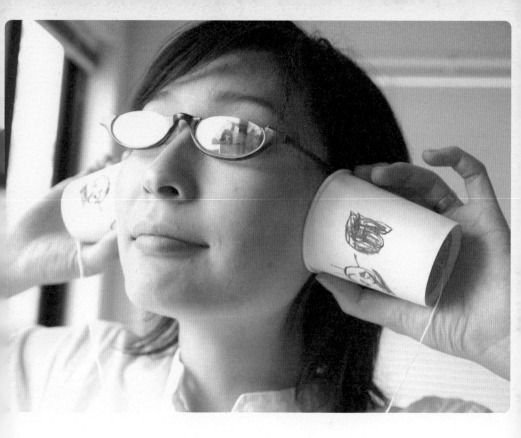

2004 年 6 月 17 日（星期四）
小海在幼儿园里做的有线电话，不过，绳子被弄断了。

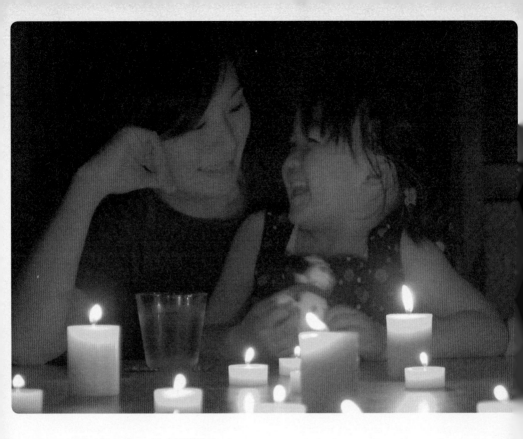

2004 年 6 月 19 日（星期六）
悄悄参加百万人的烛光晚会。（在家里）

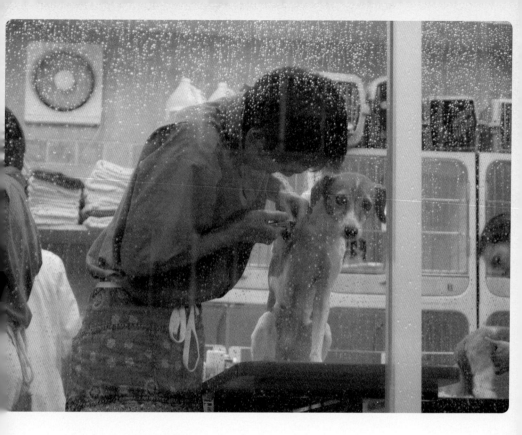

2004 年 7 月 8 日（星期四）
宠物店的店员正在为豆豆剪指甲，它一脸绝望的表情。

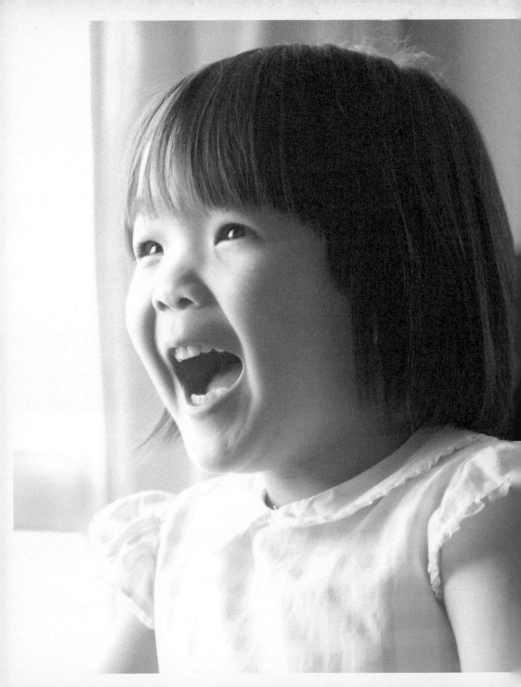

2004 年 7 月 10 日（星期六）

"什么呀，那是？"这是小海的口头禅。

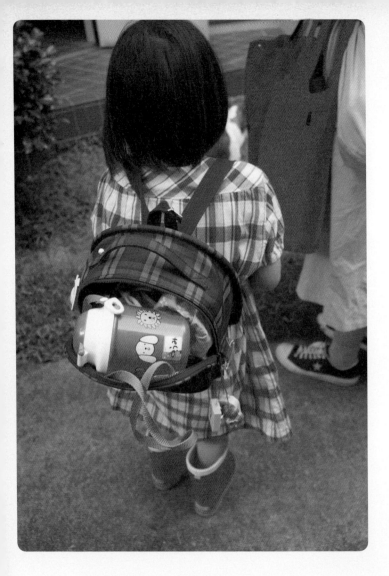

2004 年 7 月 12 日（星期一）
琐碎的日常生活，有时候还真让人有点不寒而栗啊。

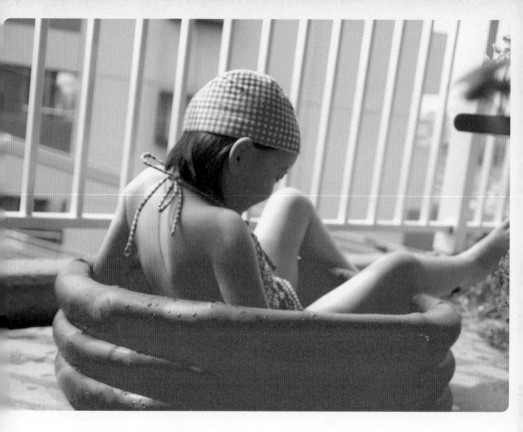

2004 年 7 月 16 日（星期五）

　　充分利用小小的游泳池表演"扭屁股"是小海的拿手好戏。不过，因为是屁股扭来扭去的动作，小海有点害羞，不想拍照。

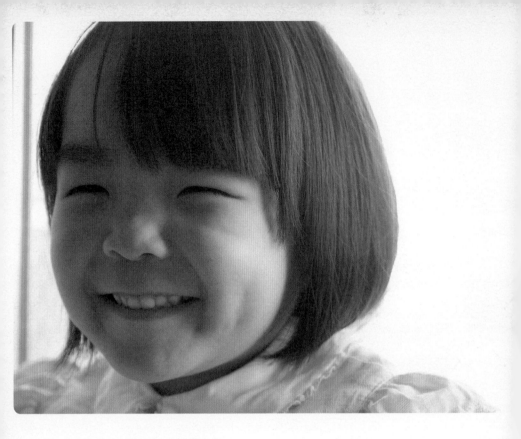

2004 年 7 月 20 日（星期二）
最近总是笑眯眯的小海。

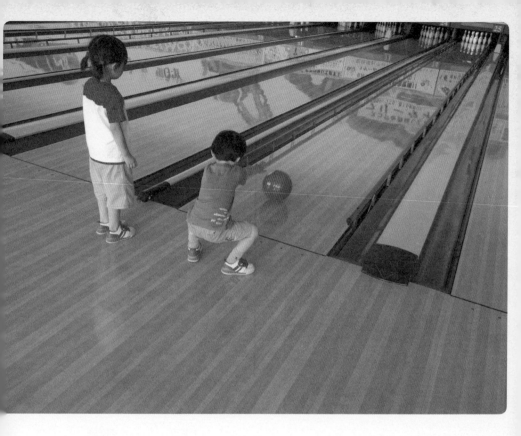

2004 年 7 月 21 日（星期三）

小海和我的小外甥打保龄球。小家伙弯腰下蹲的姿势还真有些专业水准呢！

2004 年 7 月 23 日（星期五）

　　小海说想要一把吉他，所以买来了尤克里里琴。之后才知道小海想要弹奏的是摇摆舞曲。

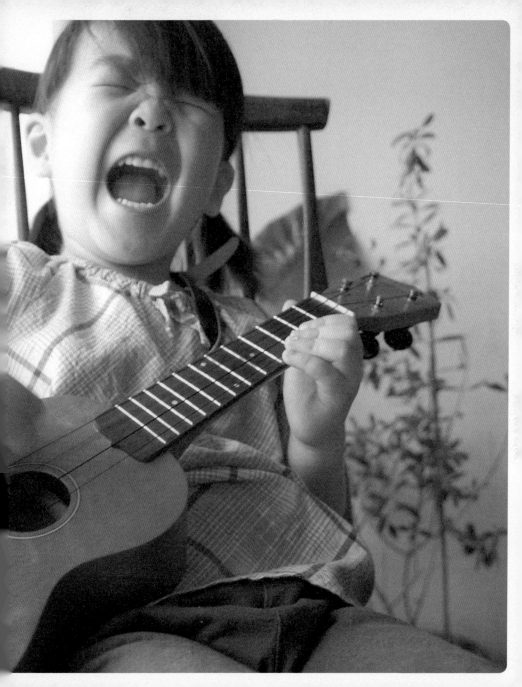

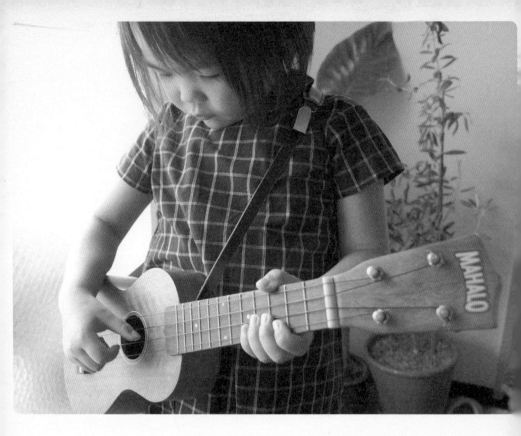

2004 年 7 月 28 日（星期三）

小海坚持说尤克里里琴需要一根背带，归根结底还是因为摇摆舞曲。

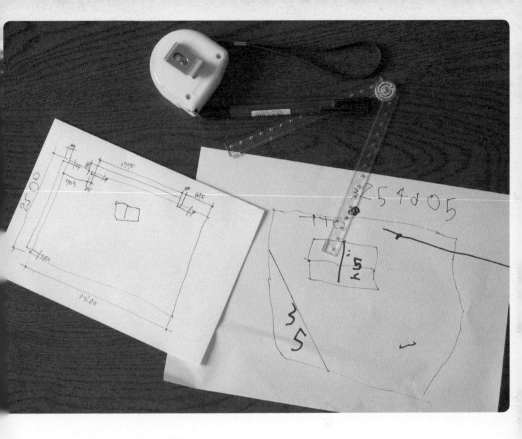

2004 年 8 月 7 日（星期六）
为了给和式房间铺上木地板，努力工作的小海正在画设计图。

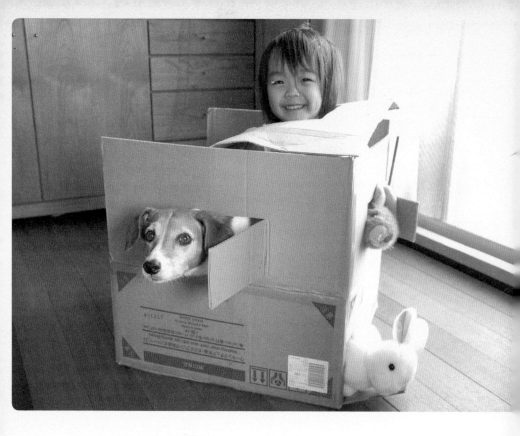

2004 年 8 月 14 日（星期六）

小小的住宅终于胜利竣工。被强制迁入的豆豆和小兔子。

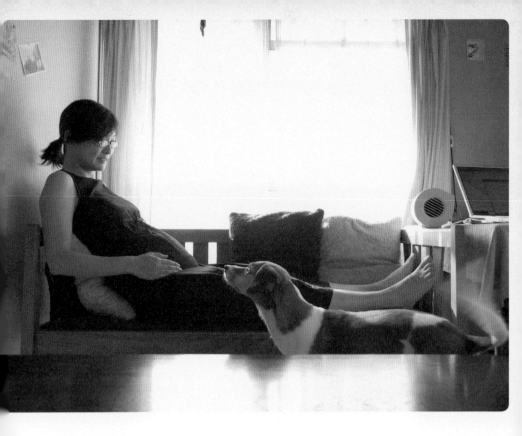

2004 年 8 月 11 日（星期三）

妻子的肚子已经隆起来了。

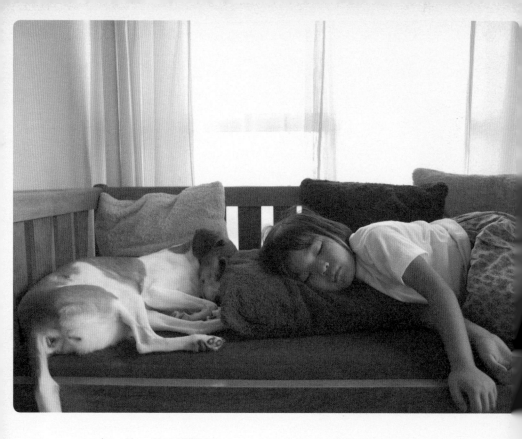

2004 年 8 月 22 日（星期日）

　　小海和豆豆在我的书桌边睡午觉，这实在令人无法安心工作啊。即使这么想，还是不忍心打扰他们。

2004 年 8 月 28 日（星期六）
熟睡中惨遭妻子靠垫袭击的豆豆，醒来后却满脸狐疑地盯着我。

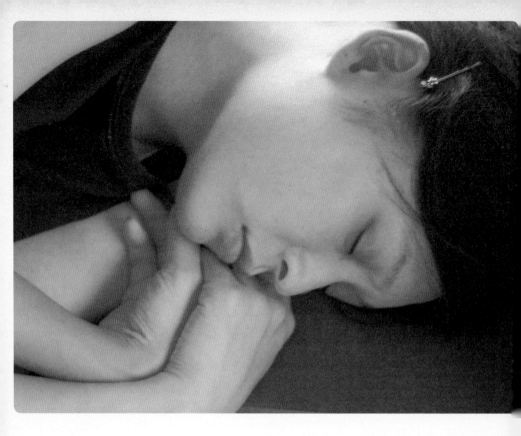

2004 年 8 月 31 日（星期二）

　　8 月底。熟睡的孕妇。她醒来的时候是晚上 8 点 45 分，外卖的比萨正好送到。是啊，如果算是午休的话，时间确实够长的。

2004 年 9 月 5 日（星期日）

去往东京的路上。一分为二的天空。

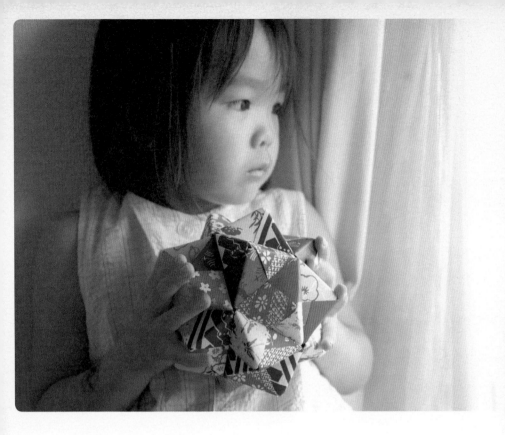

2004 年 9 月 8 日（星期三）

　　东京的阿惠送的用彩色印花纸叠成的花球。那真是漂亮、怀旧、触感和气息俱佳的好纸。

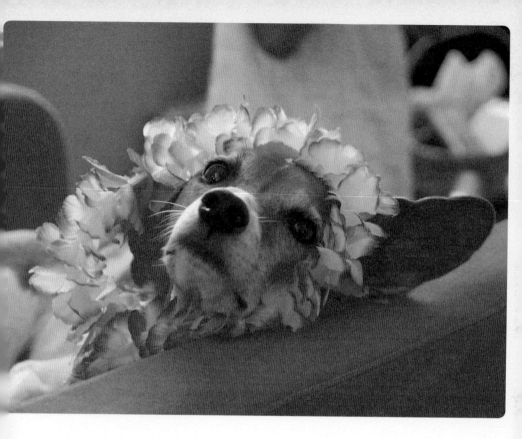

2004 年 9 月 15 日（星期三）

任人摆布的豆豆。

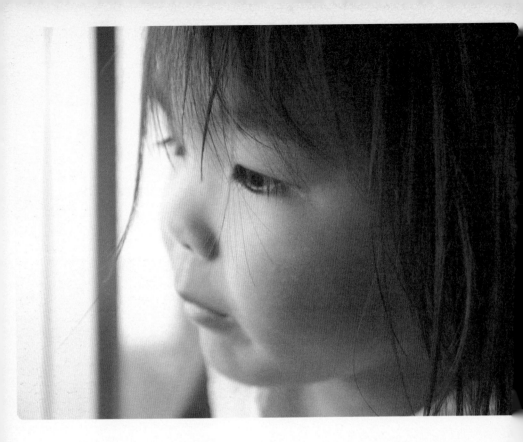

2004 年 9 月 16 日（星期四）
这是平静的一天，小海没发脾气。傍晚时分，夕阳的余晖柔和地洒在窗边。

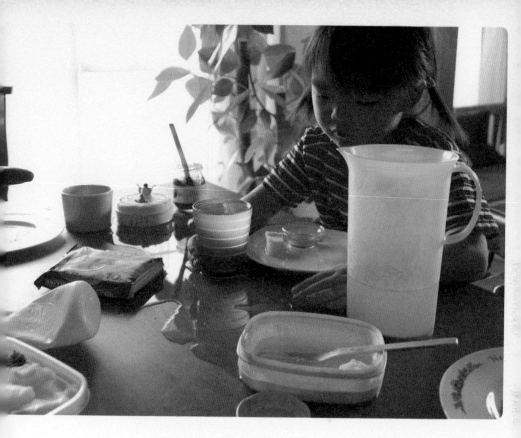

2004 年 9 月 23 日（星期四）

一大早便将茶水洒了一桌子，这可真是小海的作风啊。

2004 年 9 月 30 日（星期四）

这是要飞往何处呢？

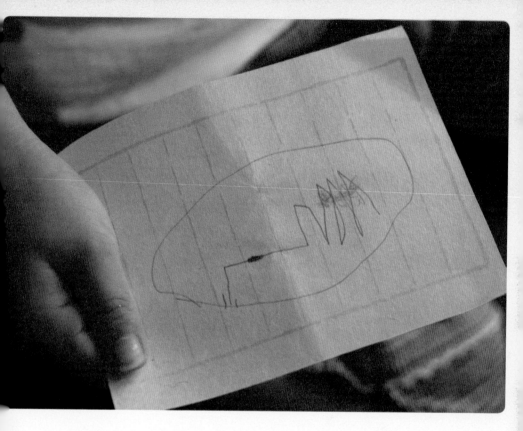

2004 年 10 月 5 日（星期二）

　　正在坚强地与支原体肺炎作斗争的小海，画了一张画来解释她的病。她说："这是小海的肚子，这块红色的区域很快就会消失的。"（也许明天就会痊愈吧）

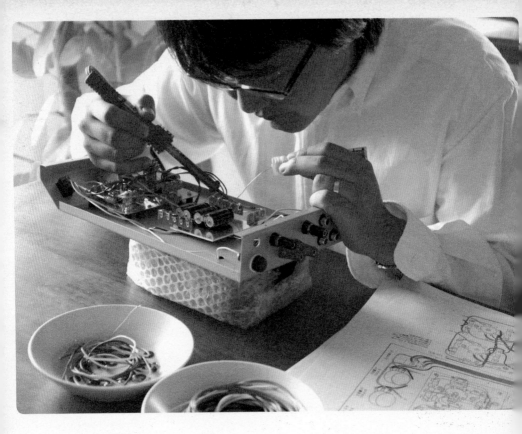

2004 年 10 月 10 日（星期日）

　近来有些怀念焊锡的味道，所以为了有意义地利用这种情绪，我开始致力于真空管放大器的制作，并请妻子为专心致志的我拍照。

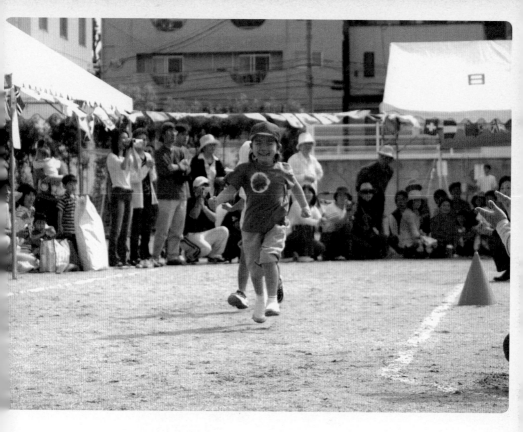

2004 年 10 月 11 日（星期一）

尽管扬言"绝对要拿个第一给你们看看"，但隆重出场的小海还是有些慢。最后冲刺的时刻，面对着镜头微笑的小海。

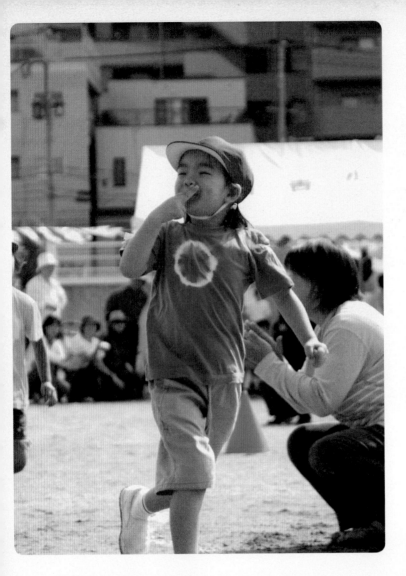

2004 年 10 月 11 日（星期一）

果然在甩出飞吻之后便跑过了赛道一角。仔细看
看，还蛮潇洒呢！

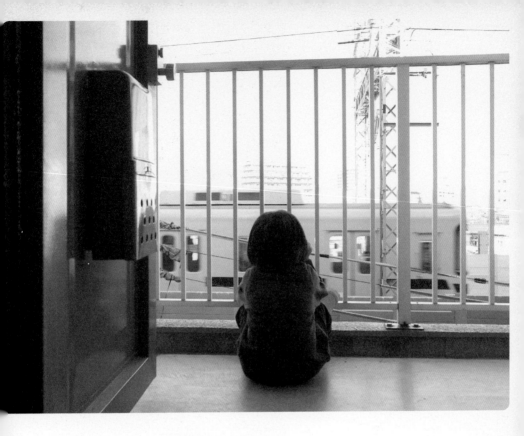

2004 年 10 月 17 日（星期日）
小海在门口等电车，细细品味幸福。

2004 年 11 月 5 日（星期五）
在公园里的小山坡上凝望
天空的小海。

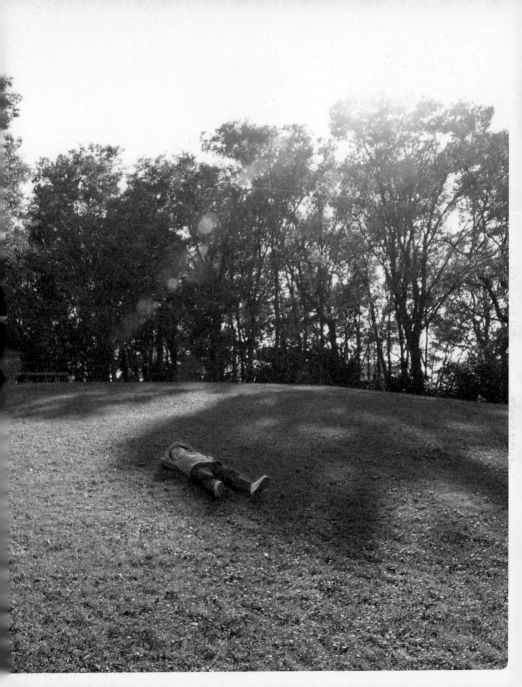

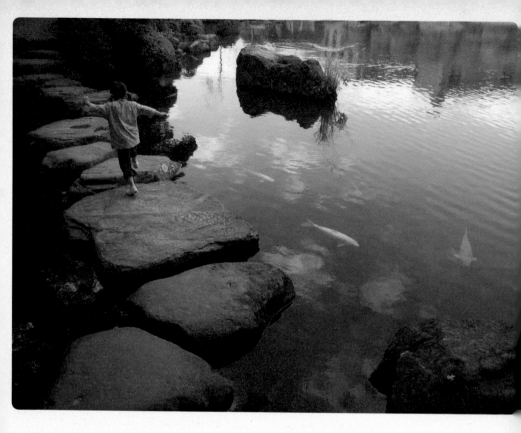

2004 年 10 月 27 日（星期三）

妻子去参加妇产科的讲座，我和小海去了常去的公园。我问小海："是不是该去接阿达（妻子）啦？"小海立即说："啊？不行！真不想去啊！"但是，在妇产科的停车场她却威胁我说："绝对不要把刚才的话告诉阿达！明白了吗？！"那口气和神情简直和妻子如出一辙。

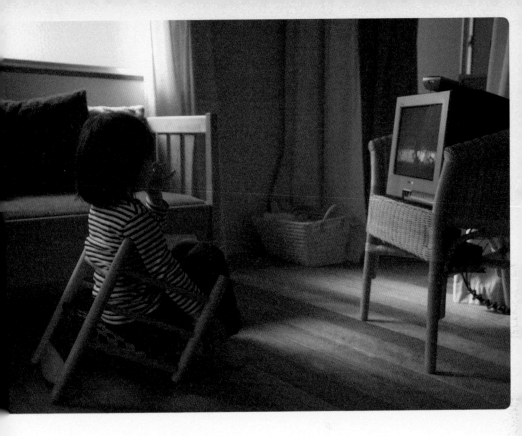

2004 年 11 月 9 日（星期二）
对于椅子，小海有她自己的坐法。

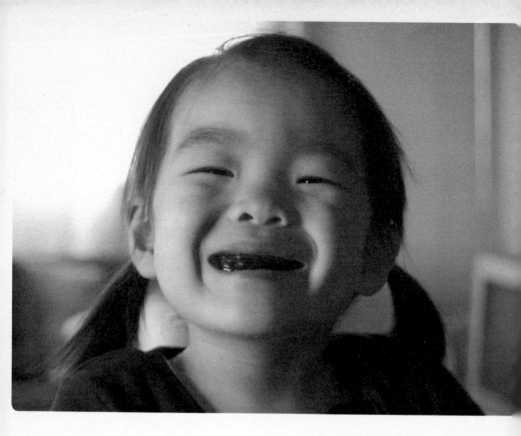

2004 年 11 月 13 日（星期六）
小海用海带染黑了牙齿。

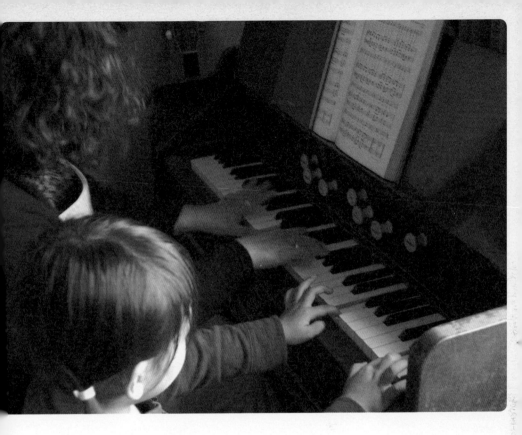

2004 年 11 月 19 日（星期五）
小海和奶奶一起弹琴。

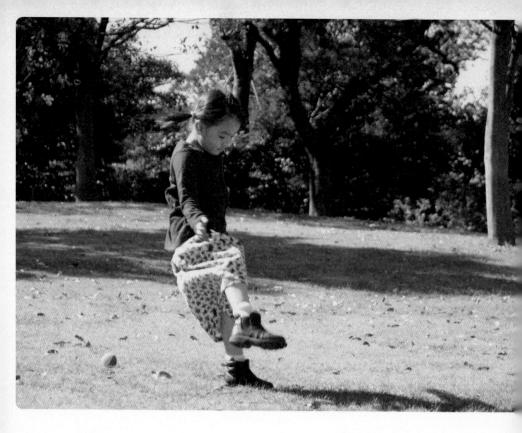

2004 年 11 月 16 日（星期二）

飞脚射门！小海身后黄色和粉红色相间的圆形物，就是原本该飞出去的小球。

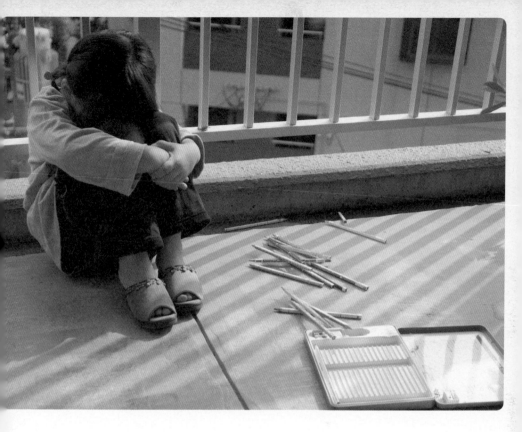

2004 年 11 月 23 日（星期二）

小海灵机一动，要在阳台上画画。将彩色铅笔倾倒一空的小海，看上去有些沮丧。

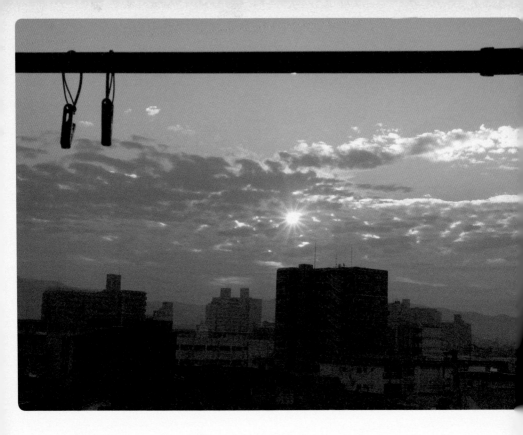

2004 年 11 月 24 日（星期三）
朝霞满天。

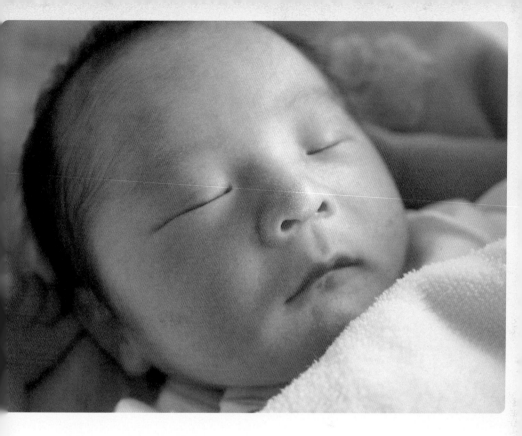

2004 年 11 月 27 日（星期六）
名叫小空。男孩。

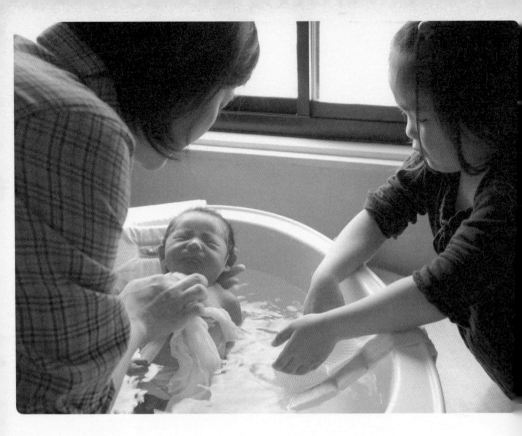

2004 年 12 月 1 日（星期三）
小空正在沐浴。好小哦！

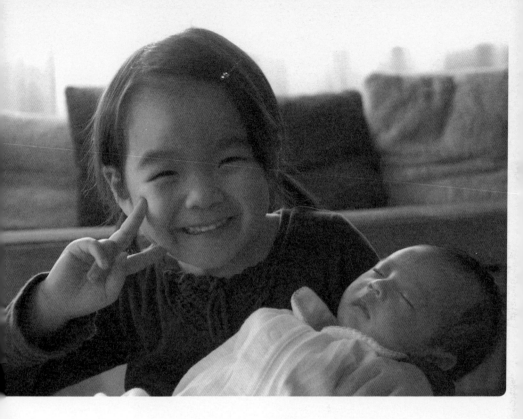

2004 年 12 月 15 日（星期三）
用来制作贺年卡的照片。相当会抱孩子的小海。

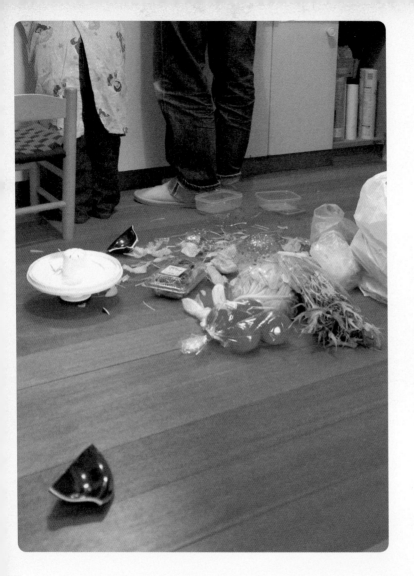

2005 年 1 月 16 日（星期日）

即便是把正在制作的蔬菜沙拉摔得粉碎，也不会
激怒任何人，这就是我的"悍妻"。

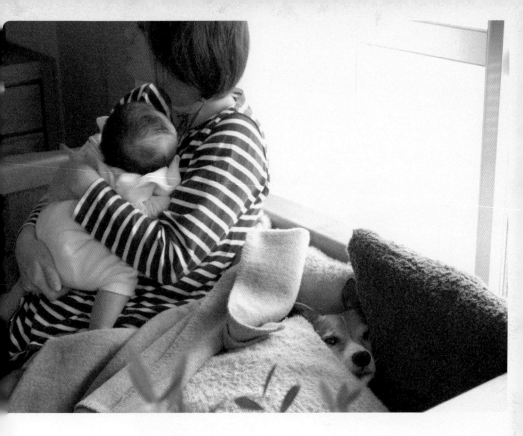

2005 年 1 月 22 日（星期六）
又被靠垫埋起来的豆豆，瞪着眼睛看着我。

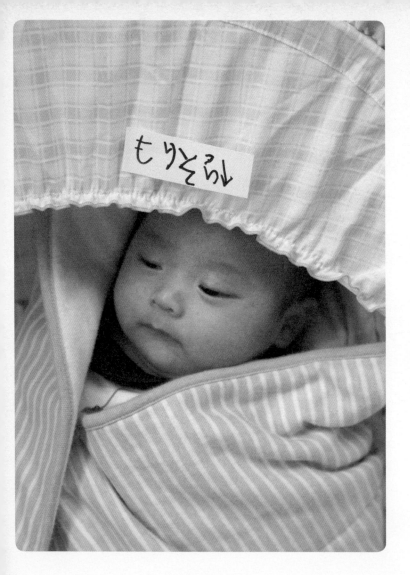

2005 年 1 月 23 日（星期日）
儿子的大名。森空。

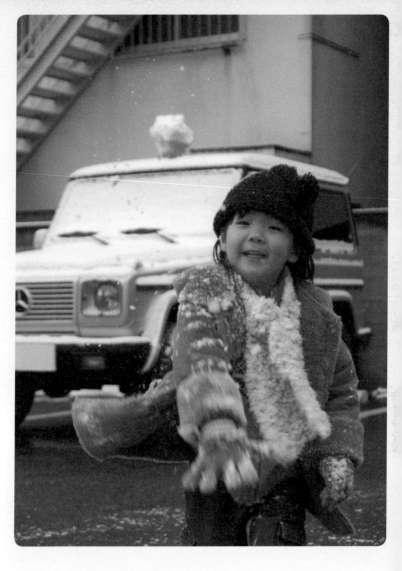

2005 年 2 月 1 日（星期二）

　　小海欢快地在停车场打雪仗，结果我们去幼儿园和公司都迟到了。

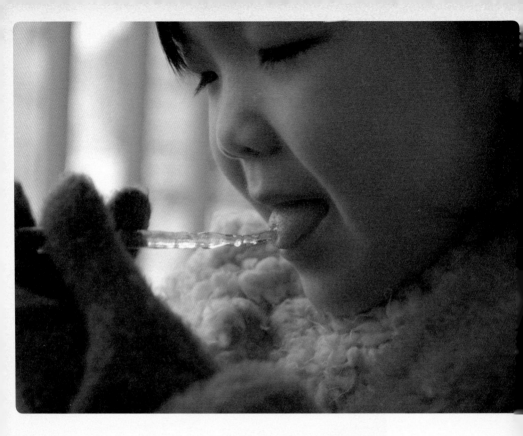

2005 年 2 月 7 日（星期一）
美味的冰凌。

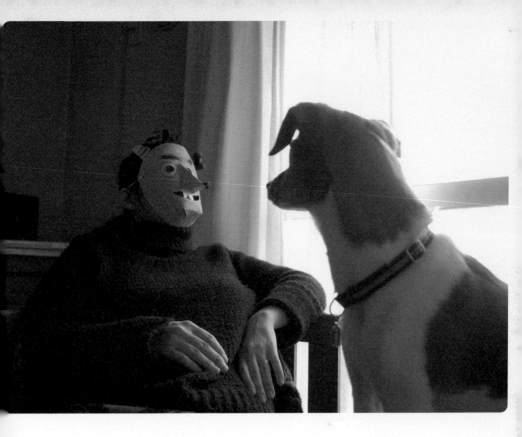

2005 年 2 月 3 日（星期四）
鬼妻对阵豆豆。

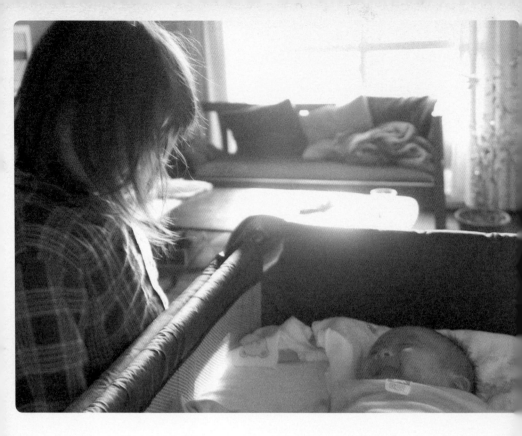

2005 年 2 月 17 日（星期四）
早上起来后映入眼帘的第一幕。

2005 年 3 月 6 日（星期日）
好舒服的枕头。

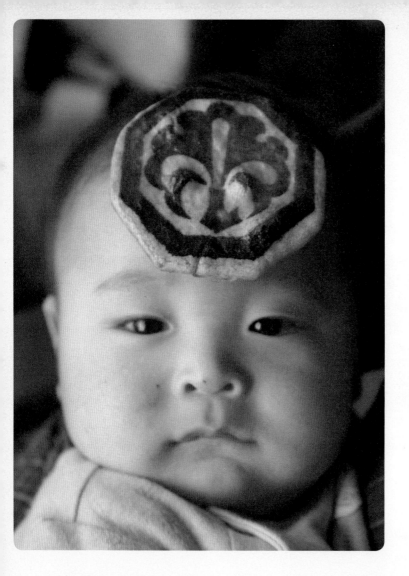

2005 年 3 月 29 日（星期二）

　　去看勘三郎时阿香送了带花纹的脆饼干，贴在了小空的额头上。

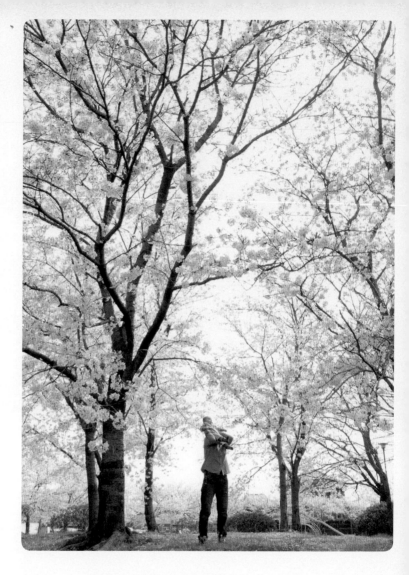

2005 年 4 月 9 日（星期六）
在居所附近赏樱花。对樱花惊奇不已的小空。

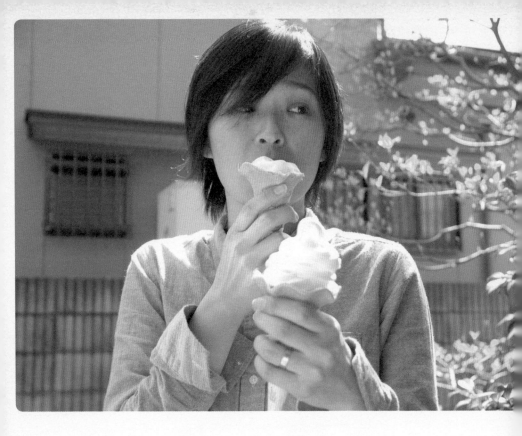

2005 年 4 月 14 日（星期四）
断言无论吃几个冰淇淋都会从母乳中排出来的妻子。撒谎！

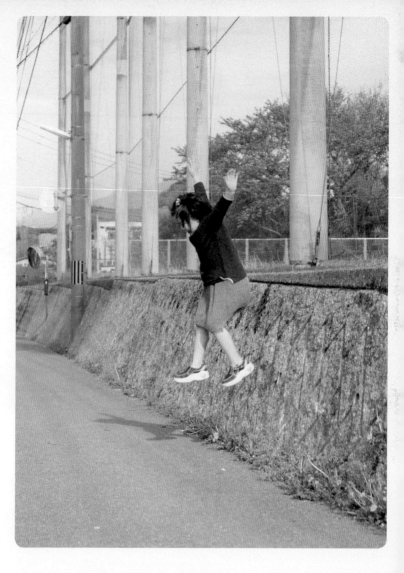

2005 年 4 月 20 日（星期三）

　　在去年小海宣称无论从多高的地方都能跳下来的那个斜坡上，小海开始试着从更高的地方向下跳。

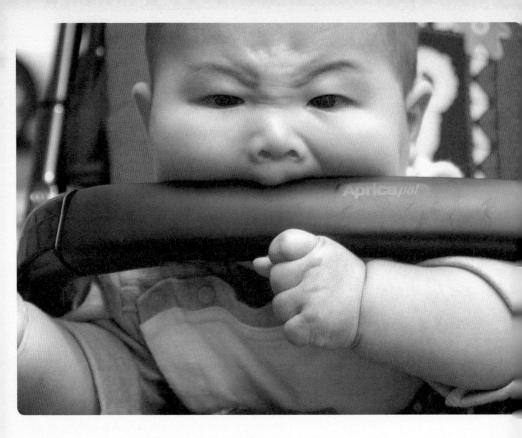

2005 年 4 月 23 日（星期六）
一脸凶狠地咬婴儿车的小空，表情像极了妻子。

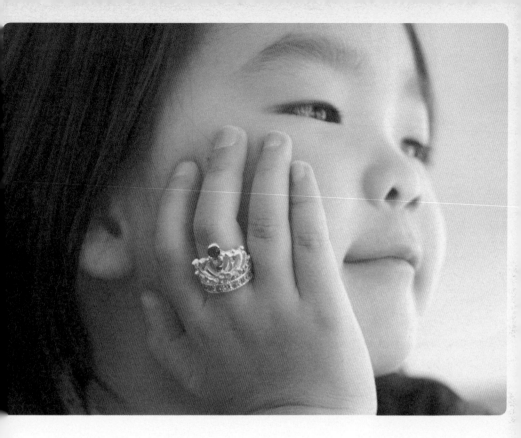

2005 年 5 月 5 日（星期四）
小海和王者指环。

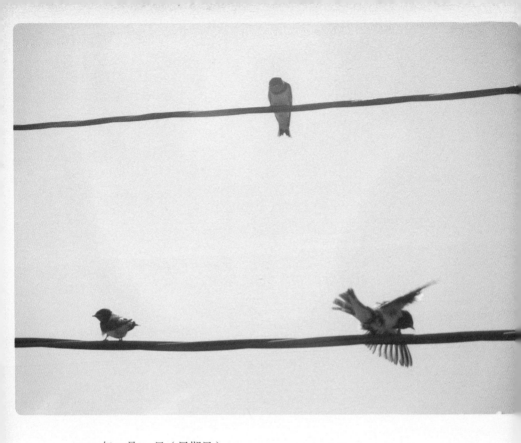

2005 年 5 月 29 日（星期日）
刚刚离巢的雏燕，因为电线的摇晃而惶恐不安。

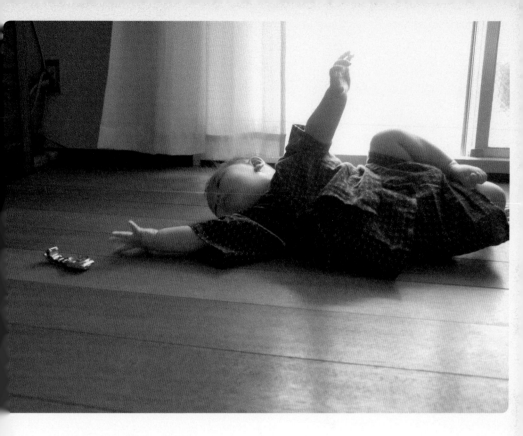

2005 年 6 月 4 日（星期六）
用手表作道具，小空在练习翻身。

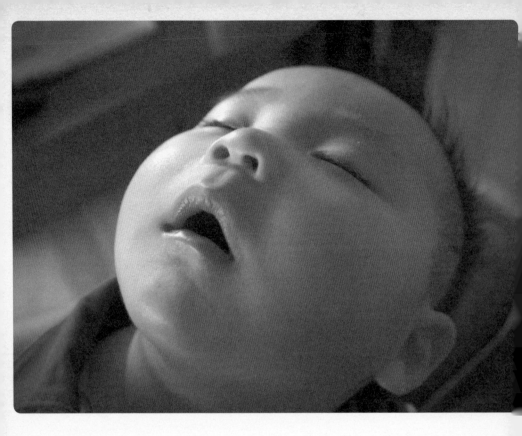

2005 年 6 月 11 日（星期六）
在臂弯里熟睡的小空。

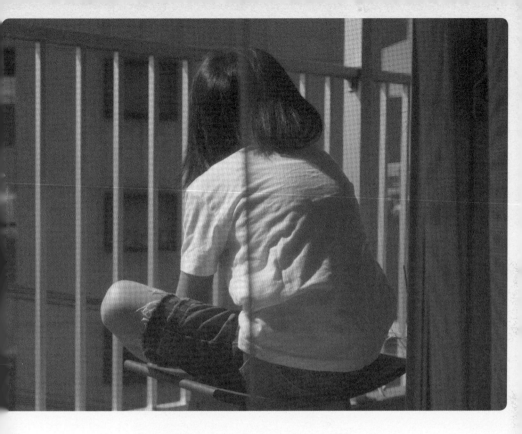

2005 年 6 月 16 日（星期四）
早上起来之后映入眼帘的第一幕。小海在阳台上盘腿而坐，大声练歌。

2005 年 6 月 18 日（星期六）

妻子的阴谋。如果不能坐在那里的话，我就无法
进行工作了。

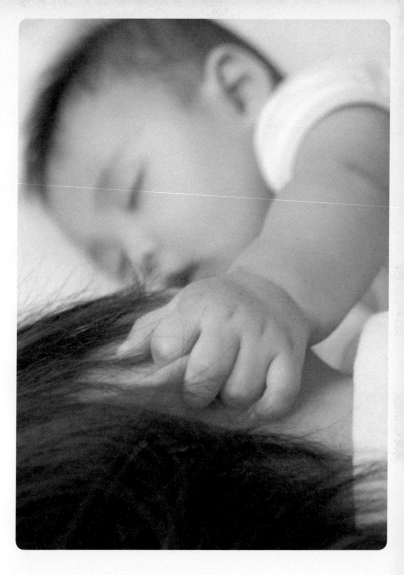

2005 年 6 月 29 日（星期三）

无缘由地抓着妻子的耳朵，小空静静睡去。

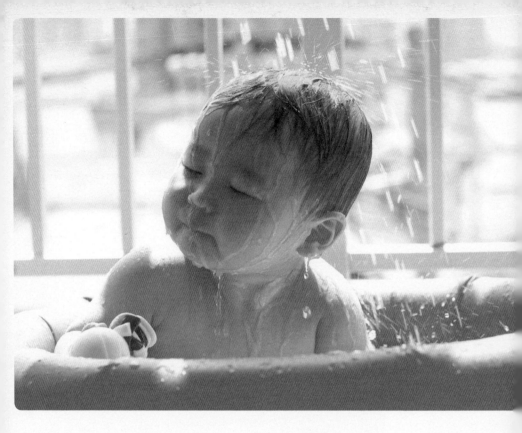

2005 年 8 月 3 日（星期三）
在阳台上遭到妻子的恶作剧，但小空却一脸平静。

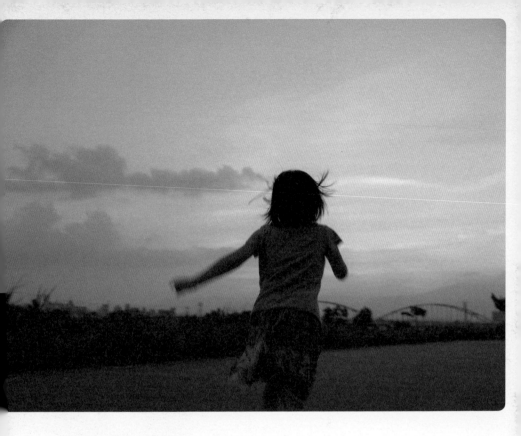

2005 年 7 月 6 日（星期三）
最近的晚霞总是异常美丽，我正好拍到在海边奔跑的小海。

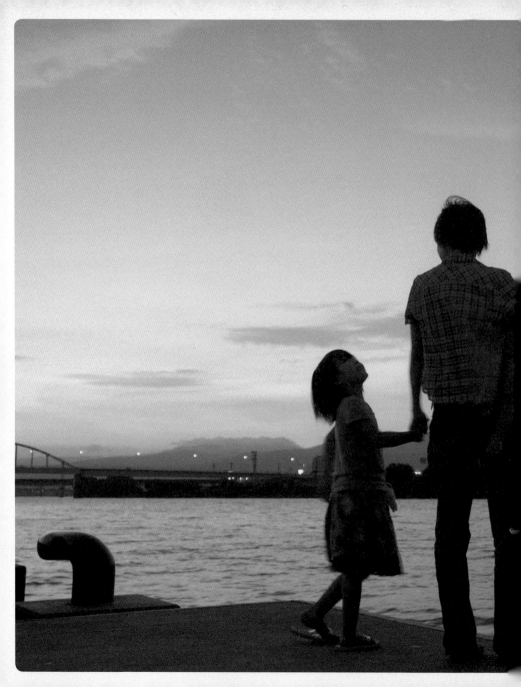

2005 年 8 月 13 日（星期六）
　难得全家一起遇上这么美丽的晚霞，索性来到水边仔细欣赏。

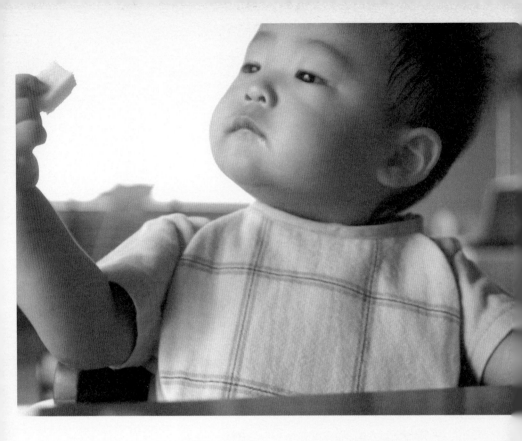

2005 年 9 月 10 日（星期六）
早餐时刻，扬扬得意啃面包的小空。

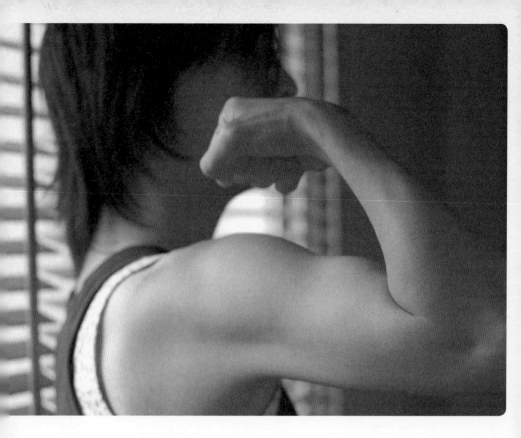

2005 年 8 月 12 日（星期五）

今天的一大奇观，妻子那貌似健壮的上臂肱二头肌。

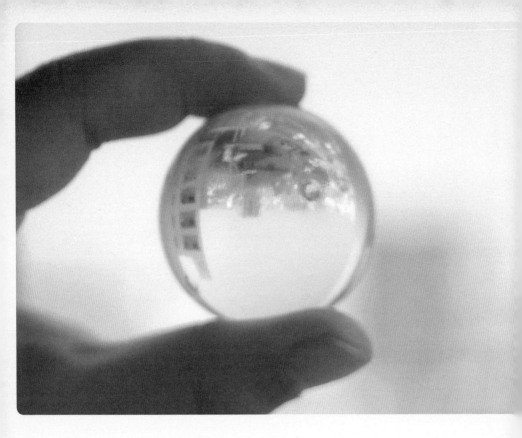

2005 年 9 月 21 日（星期三）
街道映现在颜色暗淡的玻璃珠中。

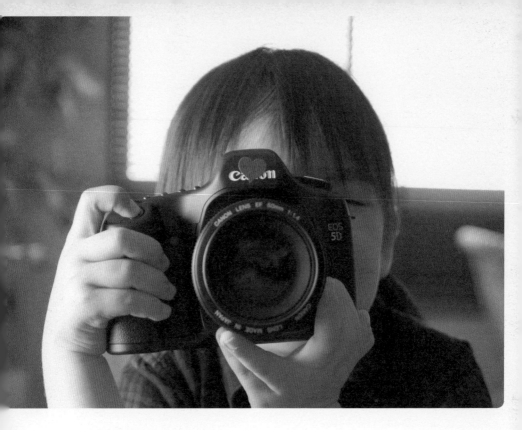

2005 年 9 月 30 日（星期五）
这是一台新相机。心形贴画表达了浓浓爱意。

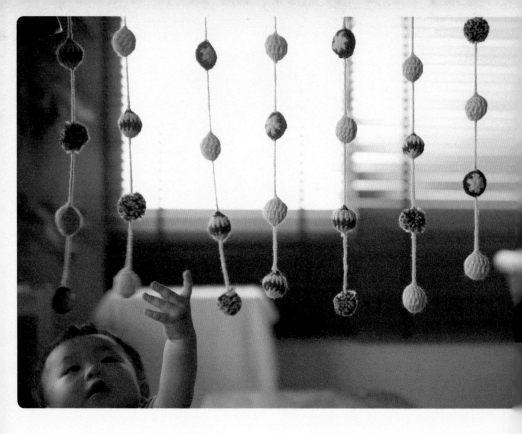

2005 年 10 月 4 日（星期二）

　觉得可爱便买来的球球窗帘，没想到成了小空的挑战对象。也许是年龄的问题吧……我哭！

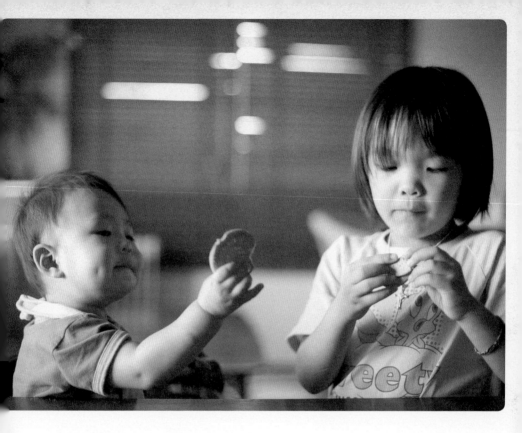

2005 年 10 月 5 日（星期三）
两个人其实都并不怎么喜欢饼干。

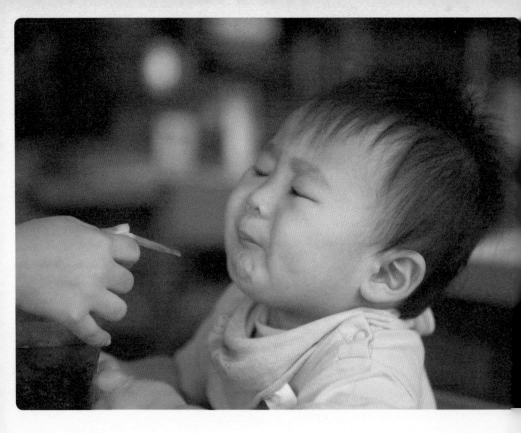

2005 年 10 月 8 日（星期六）
人生第一次尝到可乐之后，表情复杂的小空。

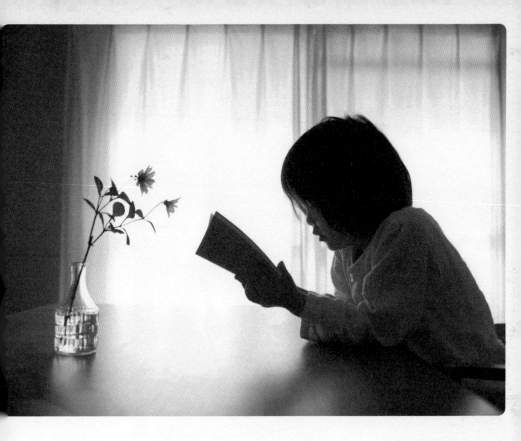

2005 年 10 月 9 日（星期日）
清晨，早早起床的小海。感冒似乎已经好了。

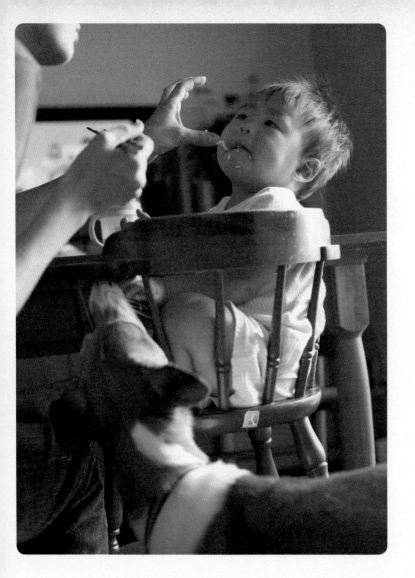

2005 年 10 月 13 日（星期四）
对剩饭伺机以动的豆豆。

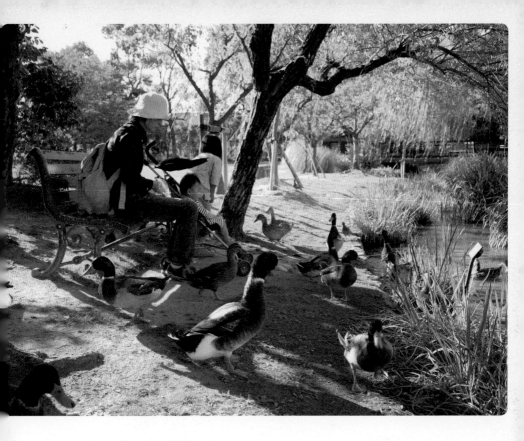

2005 年 10 月 15 日（星期六）
给鸭子喂食。好像有点儿多哦。

2005 年 10 月 16 日（星期日）
受到小海的数落，豆豆一脸的不服气。

2005 年 10 月 17 日（星期一）
早上起床之后映入眼帘的第一幕。好时髦的低腰裤！

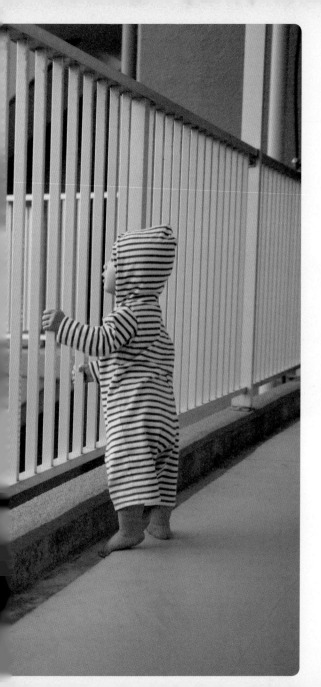

2005 年 10 月 26 日 (星期三)

因为电车的到来而高声叫喊的小空。

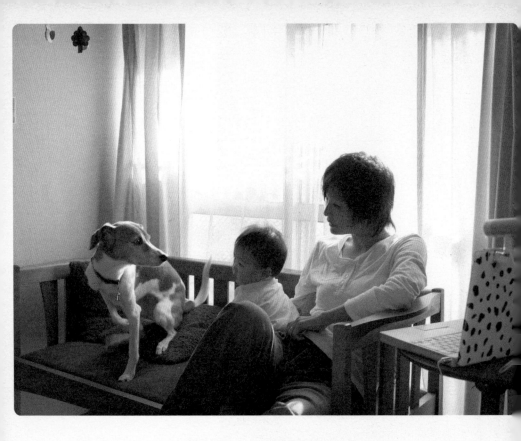

2005 年 10 月 18 日（星期二）
躲躲闪闪的豆豆。（因为总是被小空抓住）

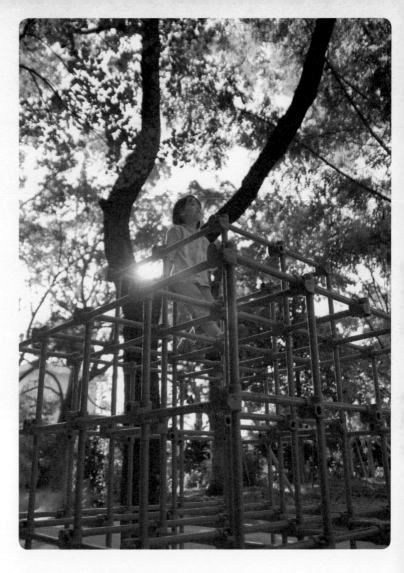

2005 年 10 月 19 日（星期三）
在攀登架上的小海。

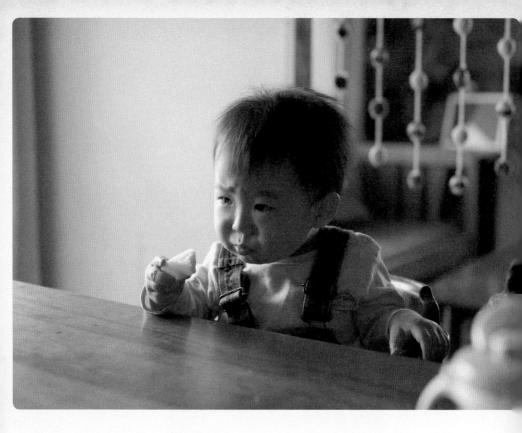

2005 年 10 月 27 日（星期四）
早饭时被苹果噎住而满眼泪水的小空。

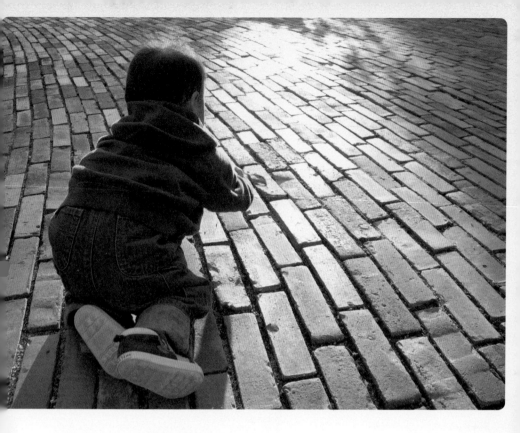

2005 年 11 月 12 日（星期六）
执拗地抚摸地砖缝隙的小空。

2005年11月12日(星期六)

逆光中幸福拥抱的母女俩，以及继续执拗地抚摸地砖缝隙的小空。

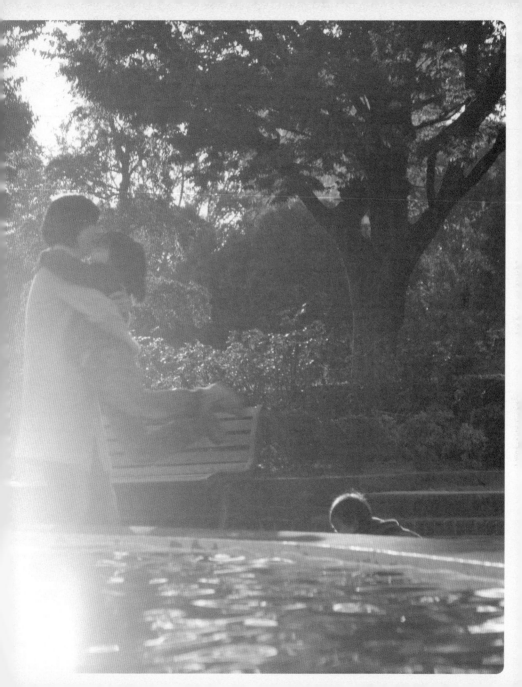

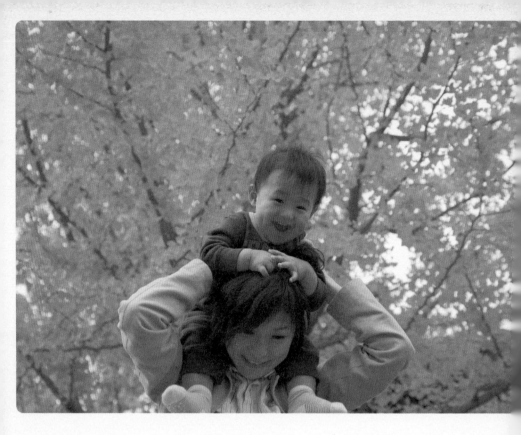

2005 年 11 月 16 日（星期三）
去公园欣赏美丽的银杏。

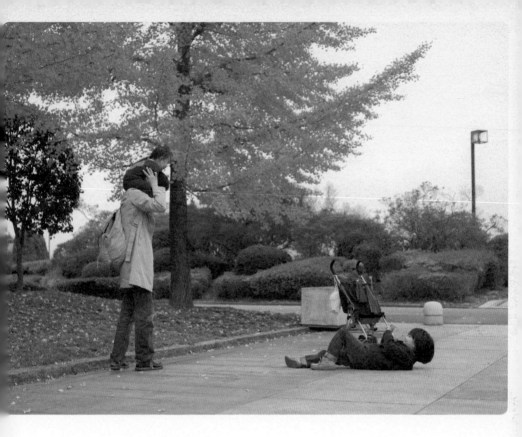

2005 年 11 月 16 日（星期三）

小海也可以帮着拍照啦！一想到自己不久之前也是和小弟弟一样，她还有些不好意思呢。

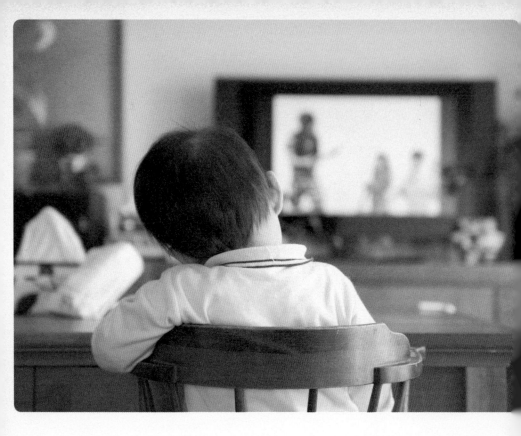

2005 年 11 月 17 日（星期四）
拒绝睡觉。小空一集中精力头就会歪向一边。

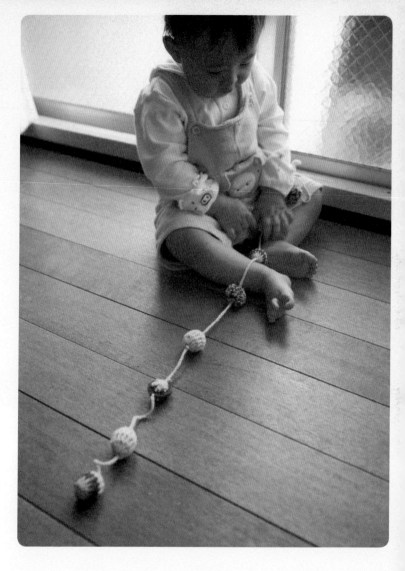

2005 年 11 月 23 日（星期三）
球球挂饰最终还是被小空给弄坏了。真想哭啊！

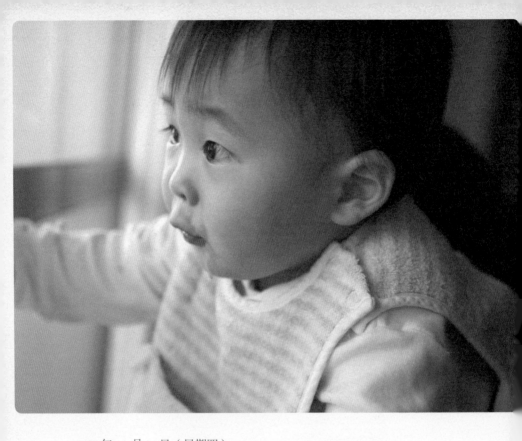

2005 年 11 月 24 日（星期四）

"嗷——嗷——"诉说着惊喜发现的小空。（这也是他生气时惯用的招数，很多时候他其实什么也没看见）

2005 年 11 月 25 日（星期五）
小空 1 岁啦！这是他的踏饼仪式^⑪。

⑪ 日本习俗。为庆祝孩子出生的第一年一切平安，也为祈求今后能幸福成长，因此于庆祝会上准备饼，让孩子踏上去，希望孩子踏出背负使命的第一步。

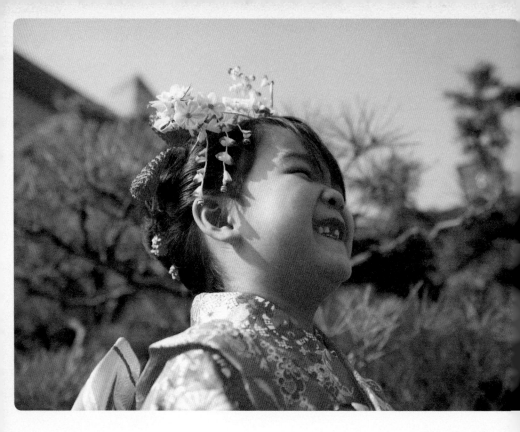

2005 年 11 月 25 日（星期五）

　　小海过"七五三^注"节时，穿着奶奶小时候的和服拍摄艺术照，我也抽空在庭院里为她拍了照片。

注　"七五三"是日本独特的一个节日。在男孩 3 岁和 5 岁、女孩 3 岁和 7 岁时，都要举行祝贺仪式，这就是所谓的"七五三"节。

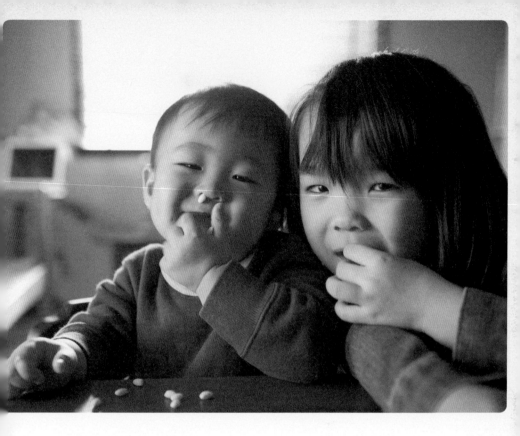

2005 年 12 月 3 日（星期六）
今日的一大奇观，被插进鼻子的大米花。绝无虚构！

2005 年 12 月 4 日（星期日）
这土豆条也太长啦！

2005 年 12 月 7 日（星期三）
妻子盯着钟爱的新饰品。

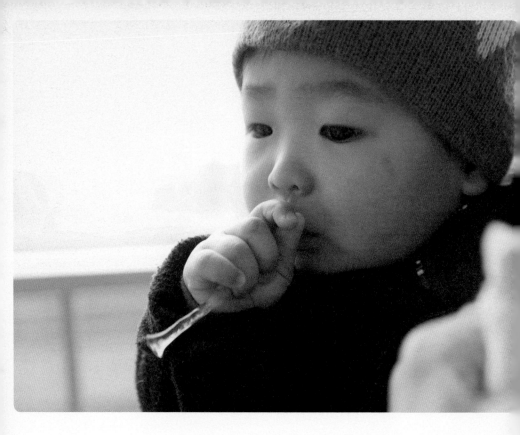

2005 年 12 月 18 日（星期日）

小空在门外发现了冰凌，津津有味地吃起来。

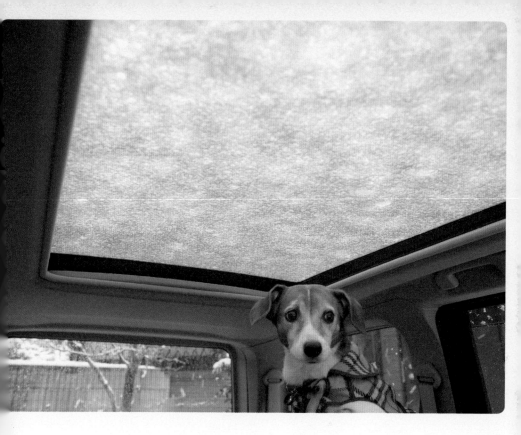

2005 年 12 月 13 日（星期二）

敞篷车顶上面厚厚的积雪，以及坐立不安的豆豆。（出身雪国却格外怕冷的家伙）

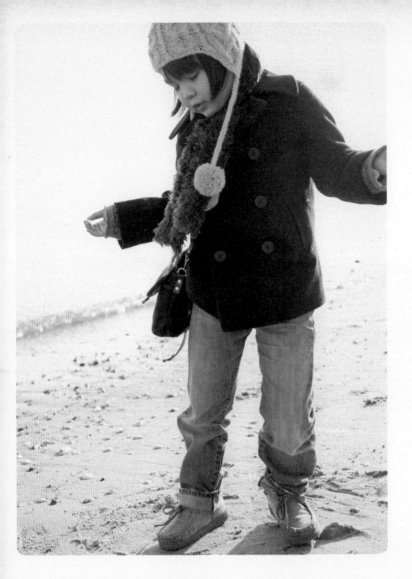

2006 年 1 月 1 日（星期日）

　　小海最近总是为我们表演摇摆舞，其身姿颇有些
20 世纪 80 年代的风格。

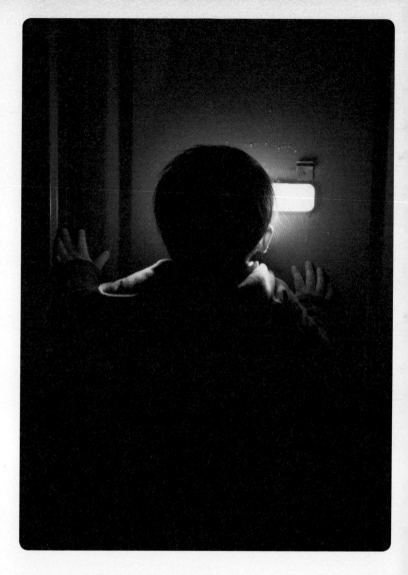

2006 年 1 月 14 日（星期六）
透过信箱缝张望电车的小空。

2006 年 1 月 24 日（星期二）
早上一起来就看到了桌子上妻子的留言……

小海：
　　睡醒了吧？昨晚你不是说超级喜欢 DORAEMON（哆啦 A 梦）吗，那就将你的名字改成 DORAYAKI 吧。（要倒过来哦）

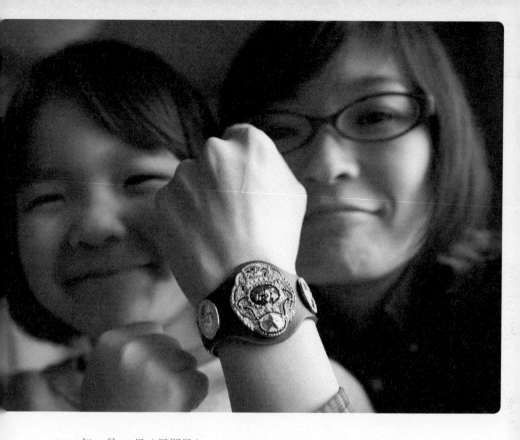

2006 年 1 月 22 日（星期日）

妻子满怀喜悦的表情似乎在说："戴上PWF世界摩托车冠军锦带，我就是胜者！"
一旁的小海也吵着要戴……

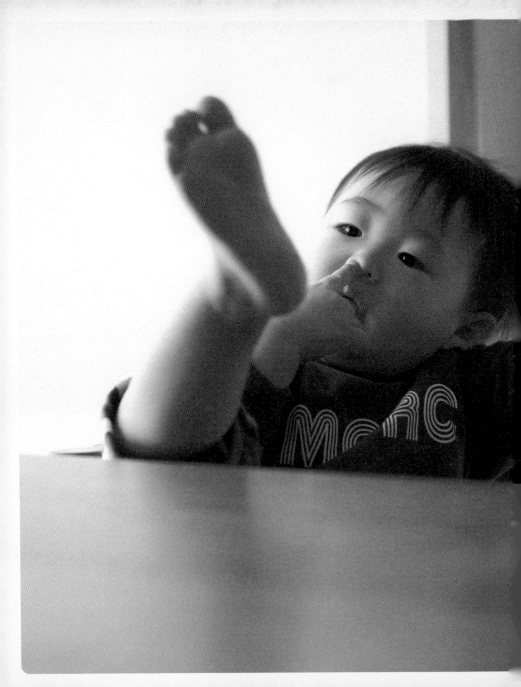

2006 年 2 月 8 日（星期三）
为所欲为的小空。

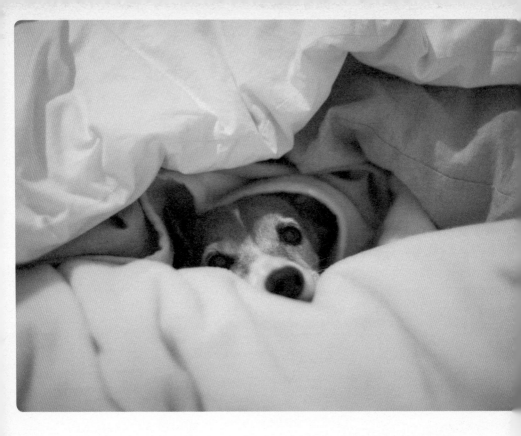

2006 年 2 月 9 日（星期四）
盗被褥的"小偷"。

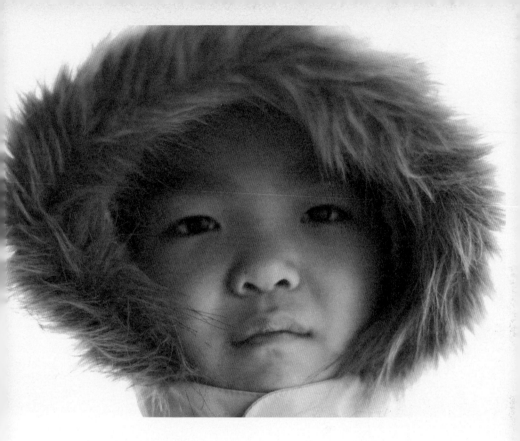

2006 年 2 月 11 日（星期六）

幼儿园要登山，于是妻子就买来了这件上衣。现在才发现这有点像要去乘坐狗拉雪橇的感觉，其实也许并没有那么冷吧。

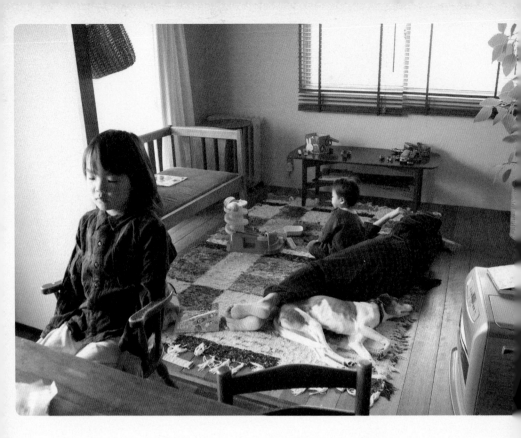

2006 年 2 月 20 日（星期一）

无精打采的早晨。

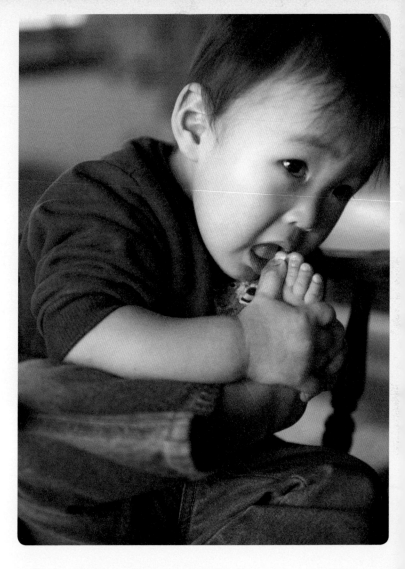

2006 年 3 月 1 日（星期三）

　　小空总是不能将注意力集中在一件事上。今天他又在一边看电视一边啃自己的小脚丫。

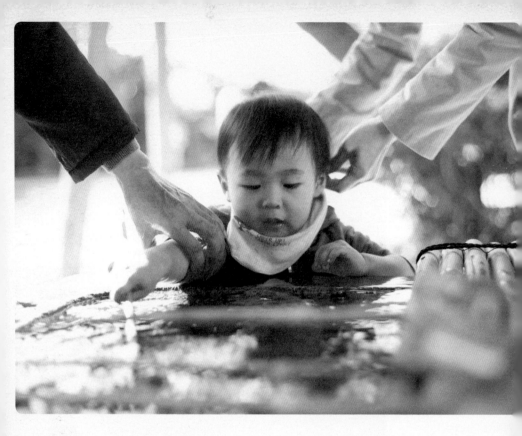

2006 年 3 月 4 日（星期六）
被强制洗手的小空浑身湿淋淋的。

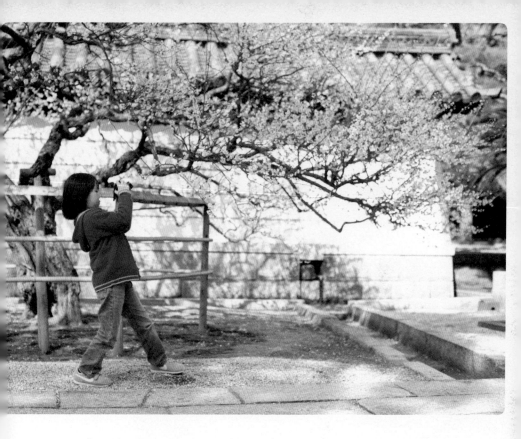

2006 年 3 月 4 日（星期六）
拍摄梅花的小海。

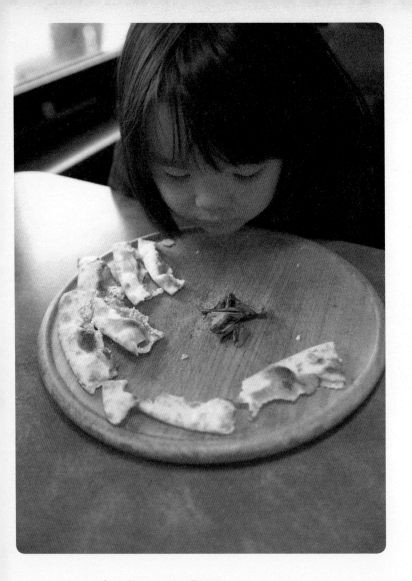

2006 年 3 月 18 日（星期六）
今天的一大奇观，满盘子的比萨饼。（饭后）

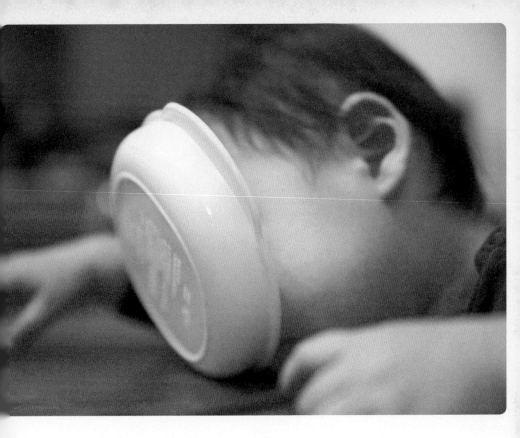

2006 年 3 月 24 日（星期五）
今天的一大奇观，脸上扣着小碟子睡着的小空。

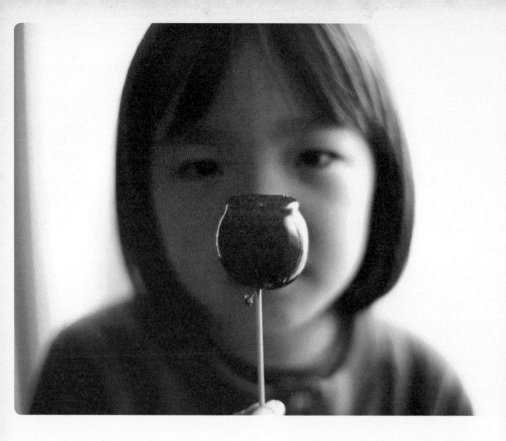

2006 年 3 月 5 日（星期日）
这个用苹果糖做成的红鼻子，位置也有些太低了吧。

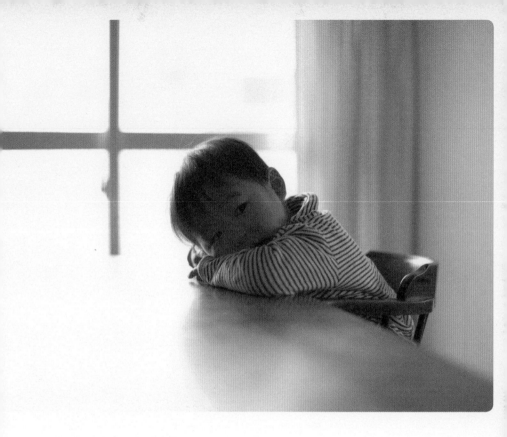

2006 年 3 月 30 日（星期四）
小空感冒了。

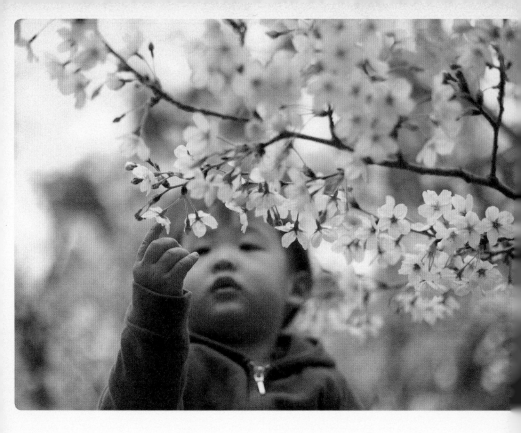

2006 年 4 月 1 日（星期六）
在常去散步的公园，小空摘了几朵花。（十分抱歉哦）

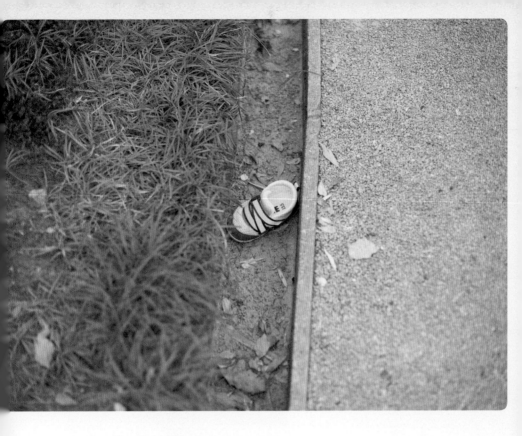

2006 年 4 月 3 日（星期一）

　　在公园的排水沟里发现了小空的一只鞋子。哎呀，不好！难道这小家伙现在只穿着袜子吗？！

2006 年 4 月 10 日（星期一）
正在矫正脱臼指关节的格斗家。

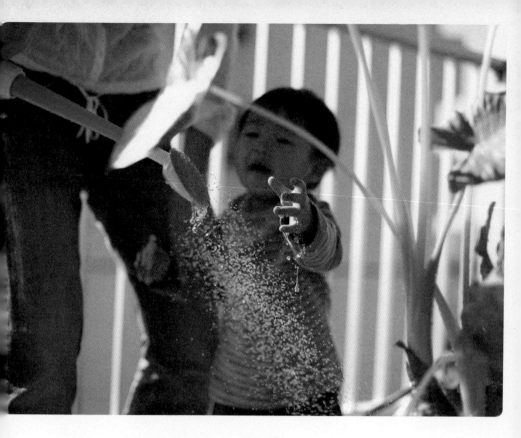

2006 年 4 月 9 日（星期日）

一旦被小空发现有人在浇花，他准会弄得浑身湿透，还得给他换衣服。唉，这忙忙碌碌的快乐生活！

2006 年 4 月 12 日（星期三）
小海升入一年级啦！

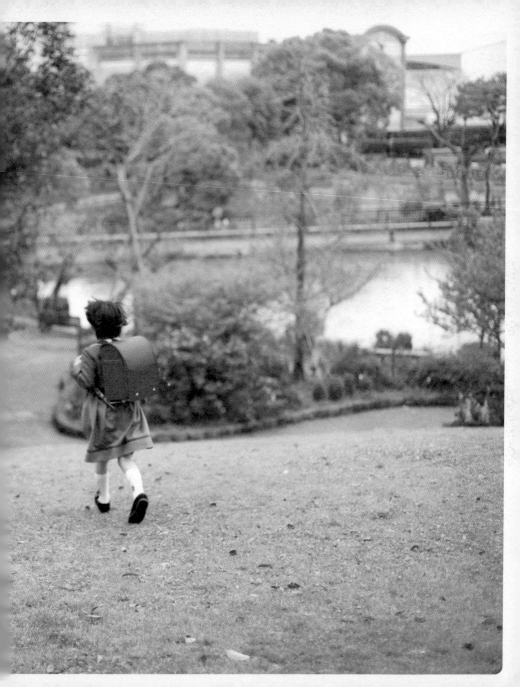

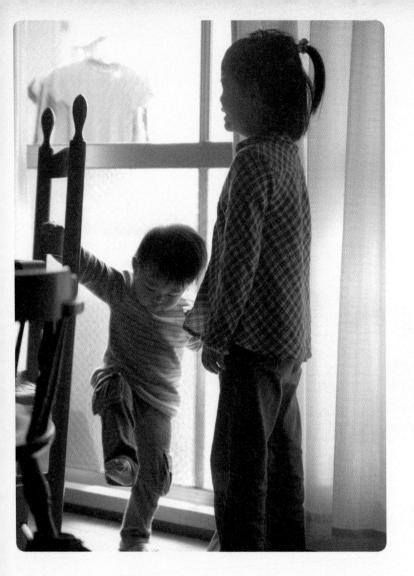

2006 年 4 月 16 日（星期日）

　　貌似好心地去安慰一大早就被惹得号啕大哭的小海，其实，小空只是为自己脚掌上沾着的米饭粒没办法弄下来而发愁。

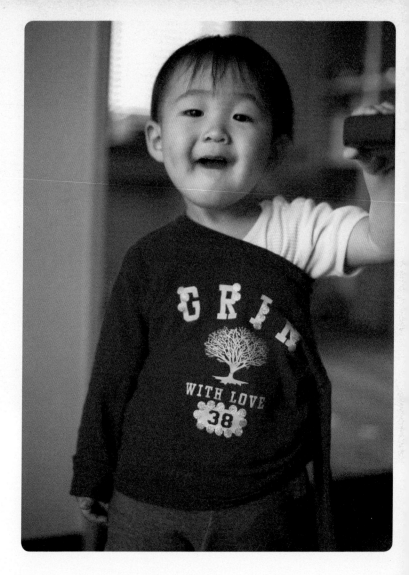

2006 年 4 月 20 日（星期四）
到底如何才能成为一名武士呢？

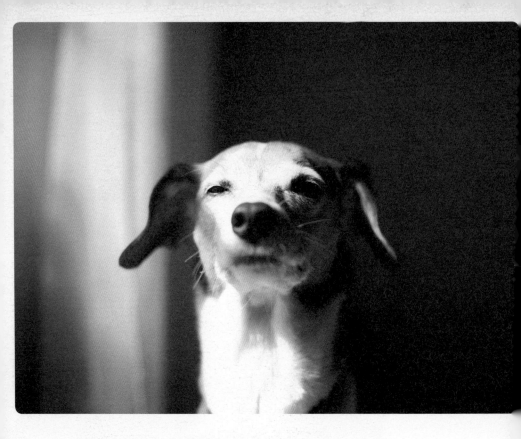

2006 年 4 月 21 日（星期五）
豆豆接种疫苗时的脸。

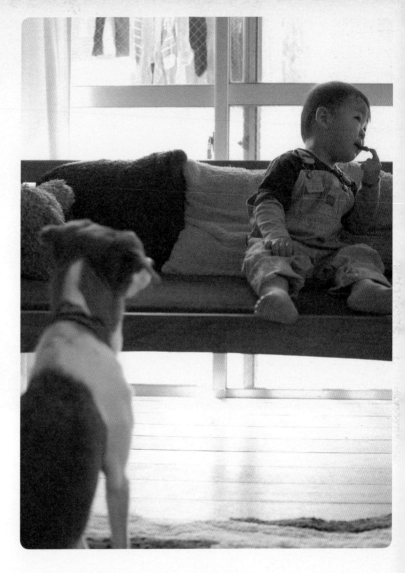

2006 年 4 月 22 日（星期六）
嚼着豆豆的口香糖的小空和排队等候的豆豆。

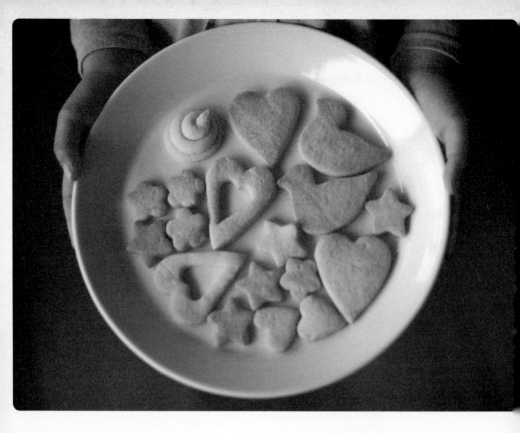

2006 年 4 月 24 日（星期一）
今天的一大奇观——小海和三木制作的饼干。

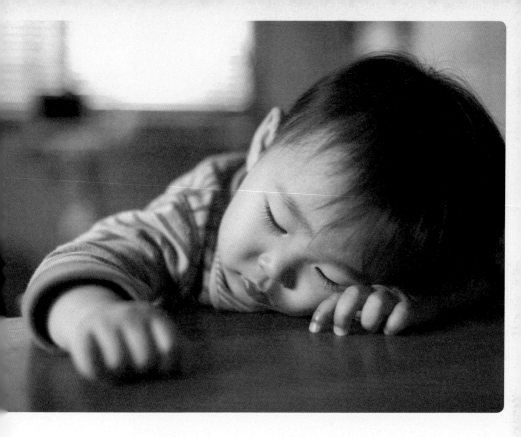

2006 年 4 月 29 日（星期六）

电视……电视……电视……电……视……真是筋疲力尽啊！

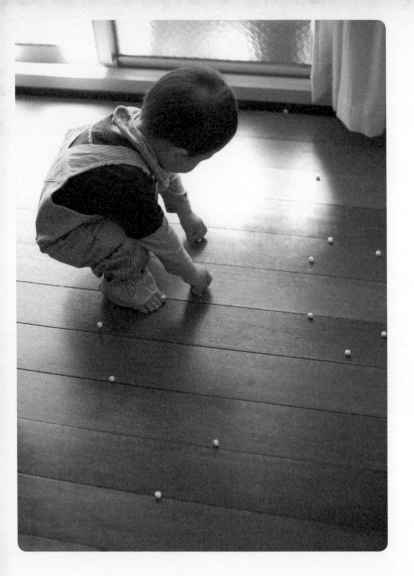

2006 年 5 月 6 日（星期六）

小空将糖豆全部撒到地上，然后再捡起来吃。

看上去好恶心哦！

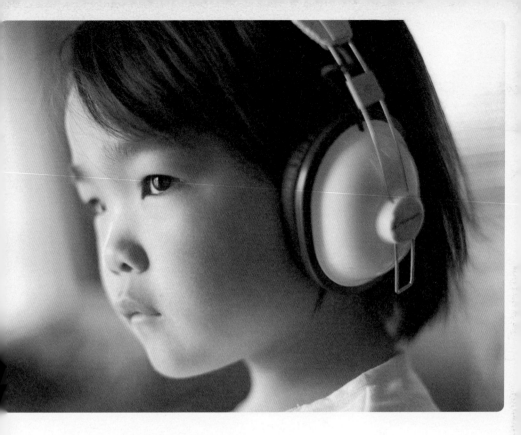

2006 年 5 月 10 日（星期三）

为了不打扰正在睡觉的小空，小海正戴着耳机聚精会神地看动画片《光之美少女（Pretty Cure）》。

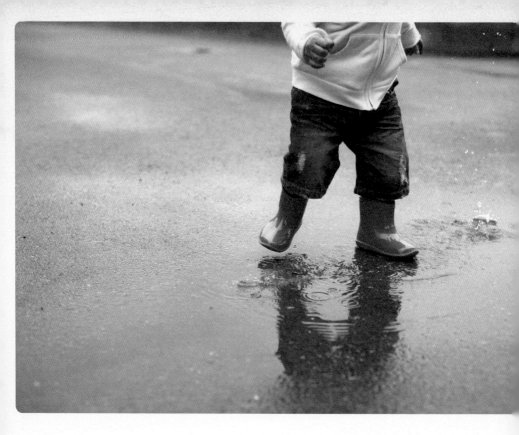

2006 年 5 月 13 日（星期六）
第一次穿上长筒雨靴后兴高采烈的小空。

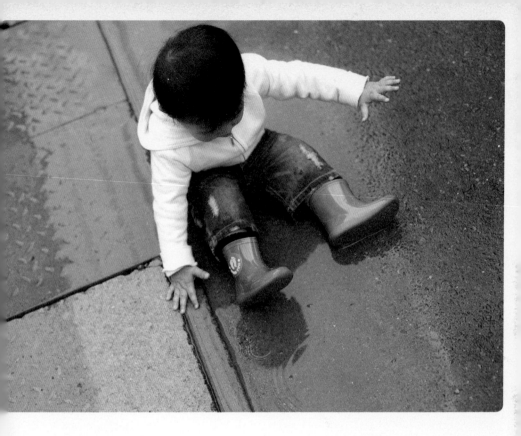

2006 年 5 月 13 日（星期六）

看到这一幕后，我万分难过。

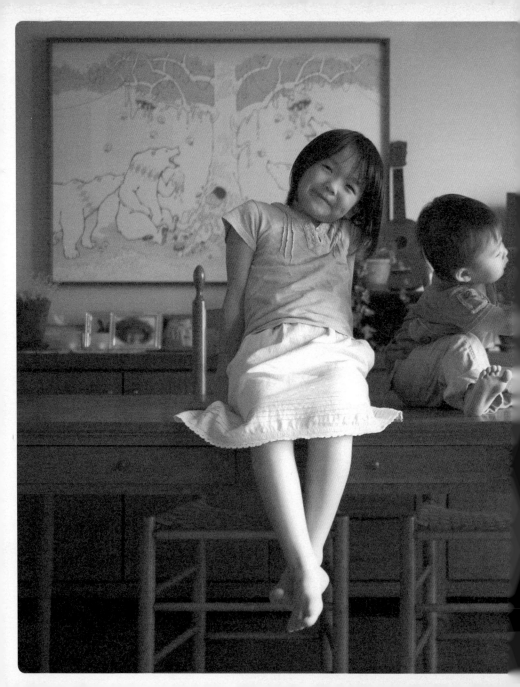

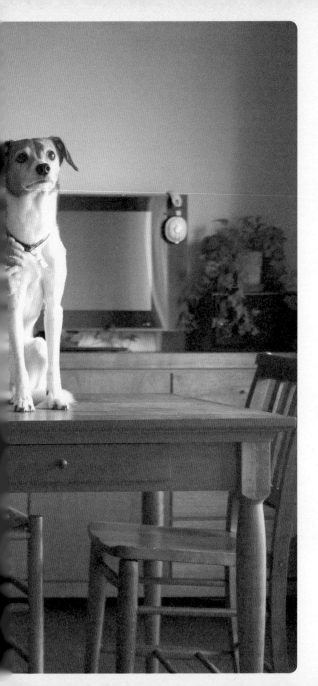

2006 年 5 月 15 日（星期一）

拍照留念。小空正在为爱犬豆豆整理领结。

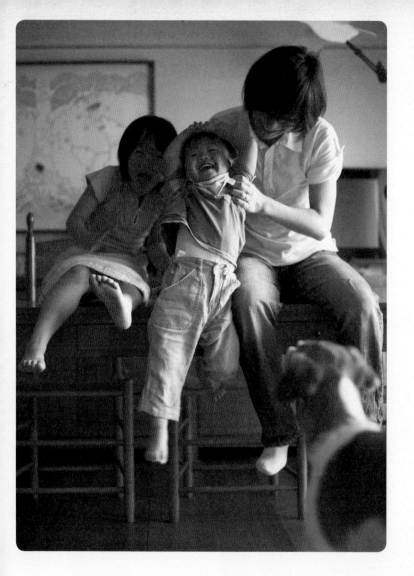

2006 年 5 月 15 日（星期一）
将要掉落的小空。正在守护的豆豆。

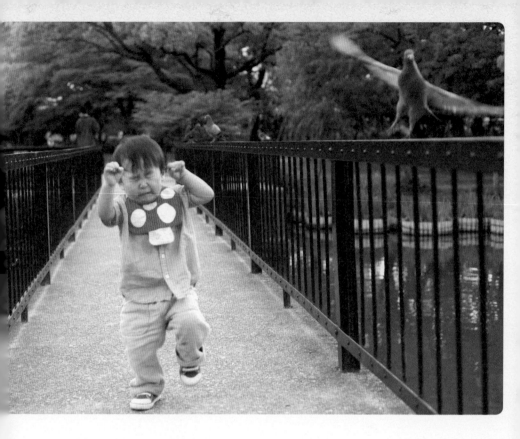

2006 年 5 月 20 日（星期六）
被突然飞起来的鸽子吓了一跳的"小花猫"。

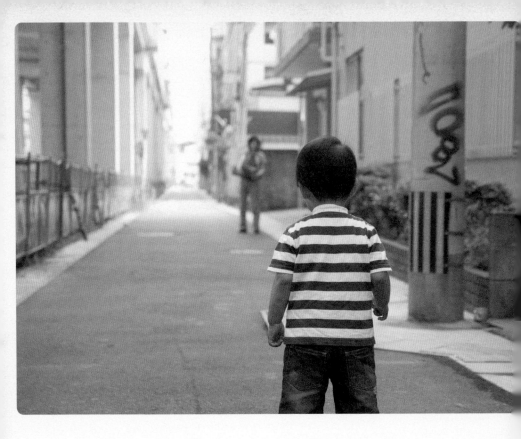

2006 年 5 月 22 日（星期一）

相当吃惊吧？警戒着家门前可疑人物的小空。（小空，那是妈妈啊）

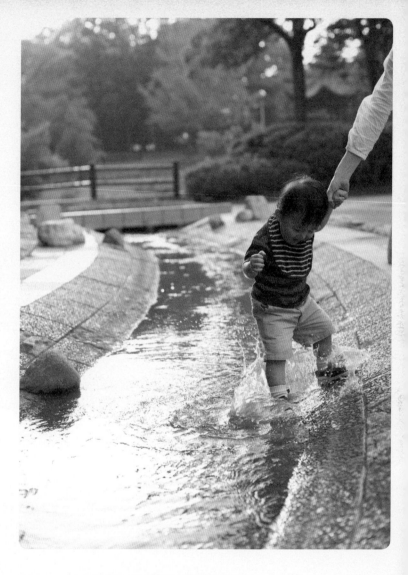

2006 年 5 月 24 日（星期三）
哎呀，真糟糕啊！

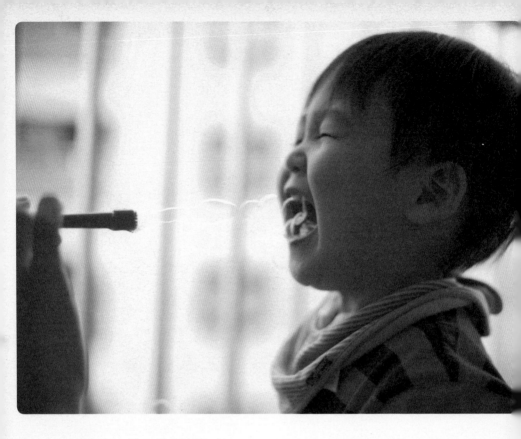

2006 年 5 月 31 日（星期三）
被妈妈喷了一嘴肥皂泡的小空。

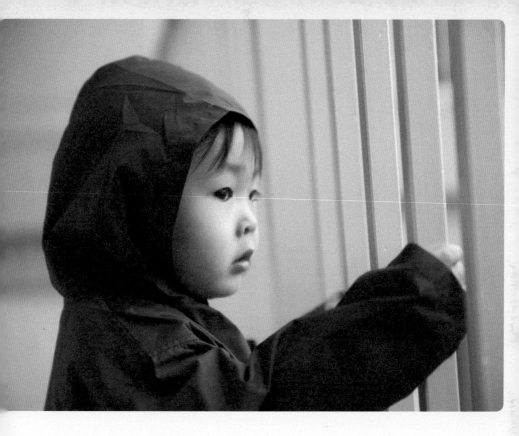

2006 年 5 月 27 日（星期六）
下雨啦！

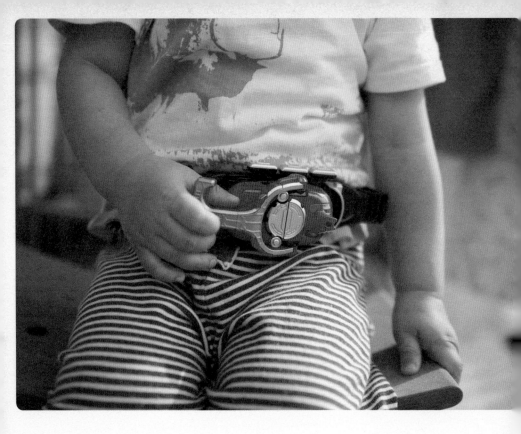

2006 年 6 月 1 日（星期四）

最先记住的语言是"变身"。好一个隐藏在民间的地道车手！

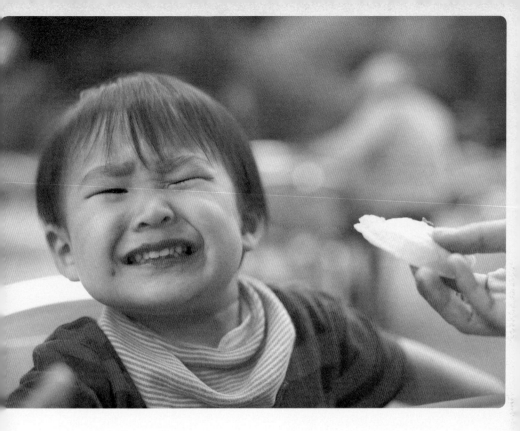

2006 年 6 月 10 日（星期六）

小空对妈妈充满怀疑和恐惧但又无力反抗，勉强咬了一口梅花糕。很热吧！

2006 年 6 月 15 日（星期四）
在公园里看到的紫阳花十分美丽，于是便从花店买了些回来。

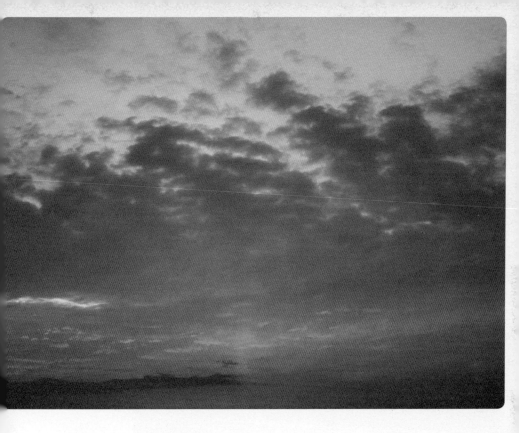

2006 年 6 月 16 日（星期五）
看到桃红色晚霞，我惊叹不已。爱情就是桃红色的！

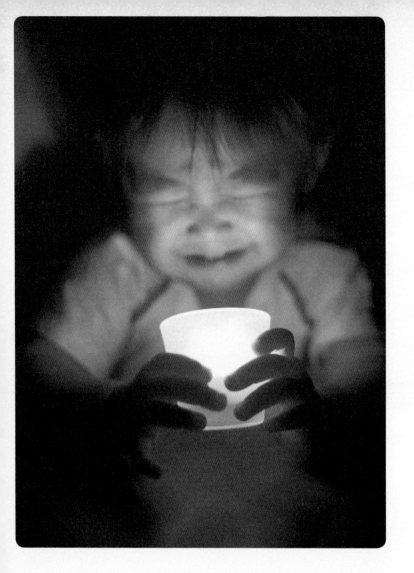

2006 年 6 月 17 日（星期六）

　　百万人的烛光晚会。被妈妈怂恿"吃吃看"便真的往嘴里送的天真无邪的小空。果然很热吧！（总是想当然的小家伙）

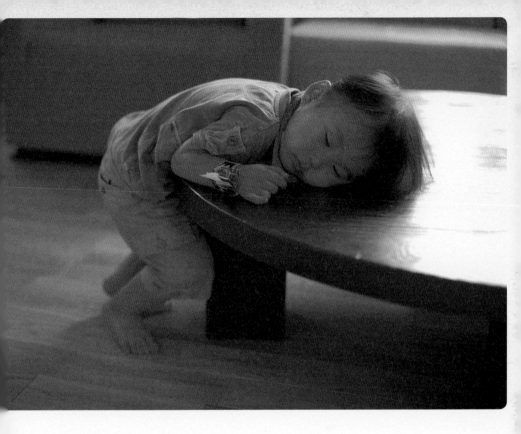

2006 年 7 月 3 日（星期一）

今天的一大奇观——站着熟睡的小空。

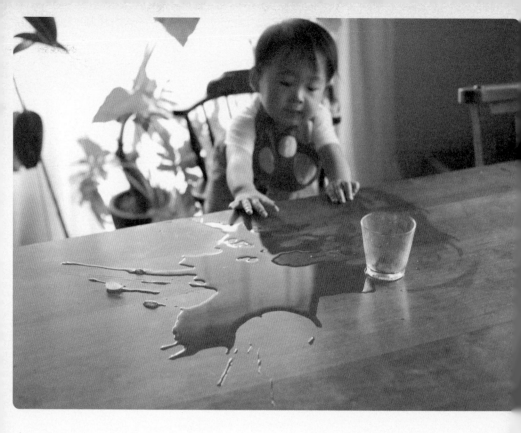

2006 年 7 月 15 日（星期六）
听到妻子的脚步声，小空着急不已。

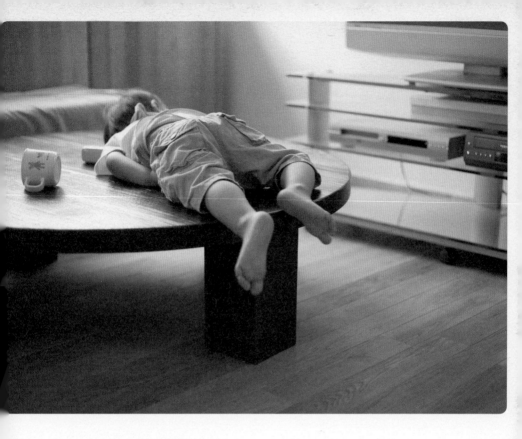

2006 年 7 月 25 日（星期二）
今天的一大奇观——也许站着睡不舒服吧，小空又想出了新办法。

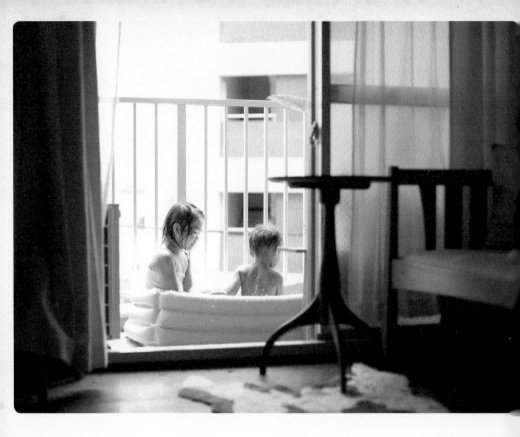

2006 年 8 月 12 日（星期六）
阳台游泳池。

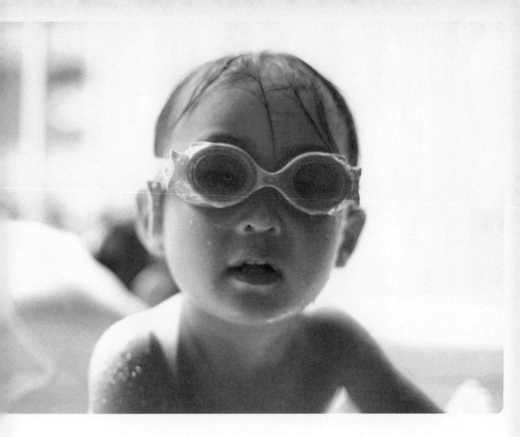

2006 年 8 月 12 日（星期六）

好恐怖哦！

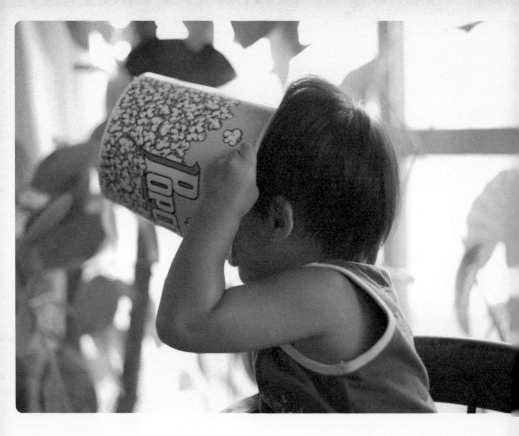

2006 年 8 月 21 日（星期一）
小空似乎相当喜欢爆米花。

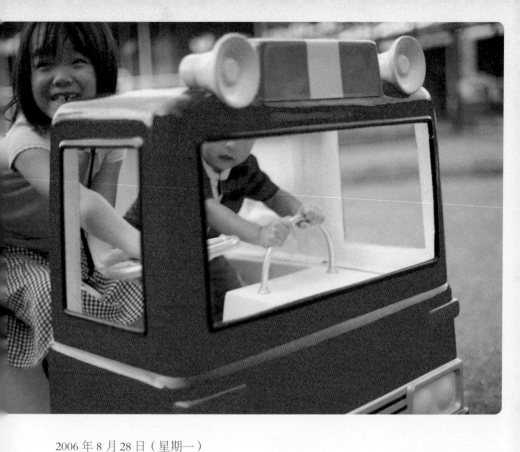

2006 年 8 月 28 日（星期一）

连续乘坐了 10 次但仍哭闹着不肯下来的就是那个遮着脸的家伙。驾驶员小海一定很辛苦吧！

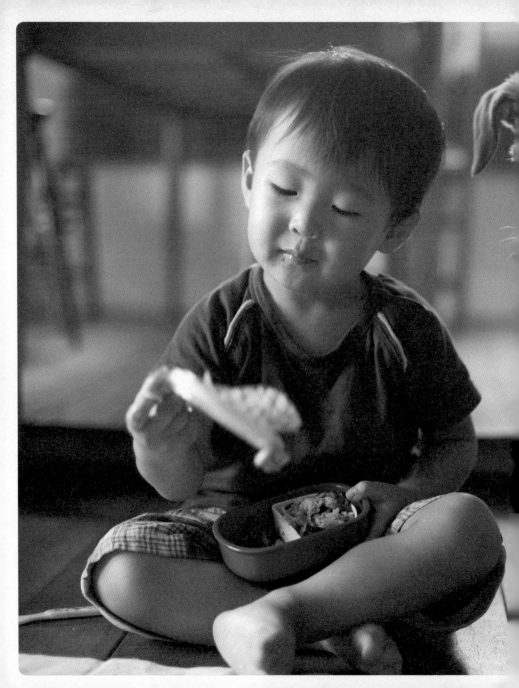

2006 年 9 月 9 日（星期六）

　　小海去郊游，所以，顺便也给小空做了份便当。背后是虎视眈眈的豆豆。

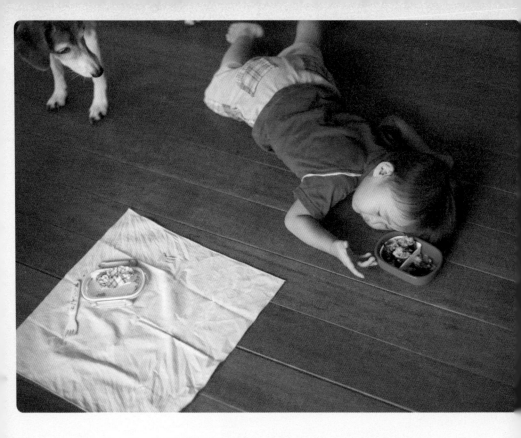

2006 年 9 月 9 日（星期六）
熟睡的小空。继续窥视着便当的豆豆。

2006 年 9 月 10 日（星期日）
小海摔倒了。

2006 年 9 月 10 日（星期日）

小空并没有摔倒。（互相模仿）

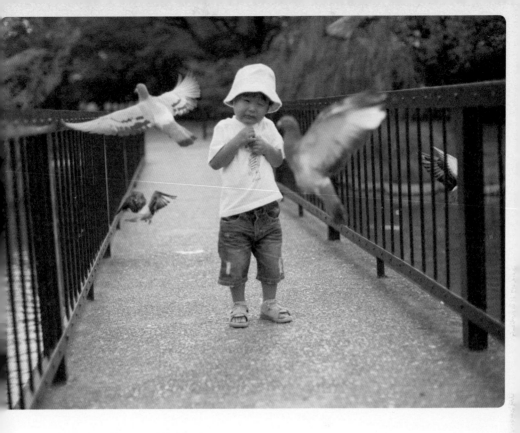

2006 年 9 月 12 日（星期二）
本想再次向鸽子发出挑战却惨遭鸽子戏弄的小空。

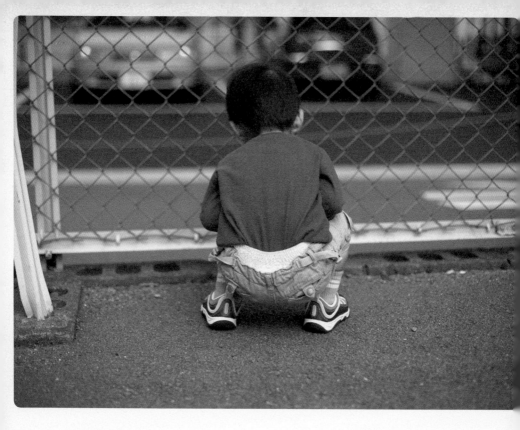

2006 年 9 月 18 日（星期一）
衬衫掖进了裤子里。

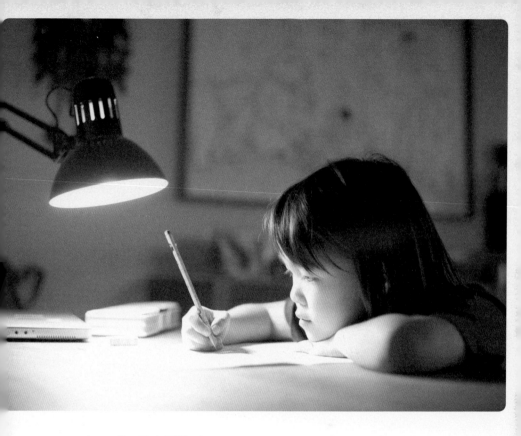

2006 年 10 月 2 日（星期一）

家庭作业。实在是不想做啊！

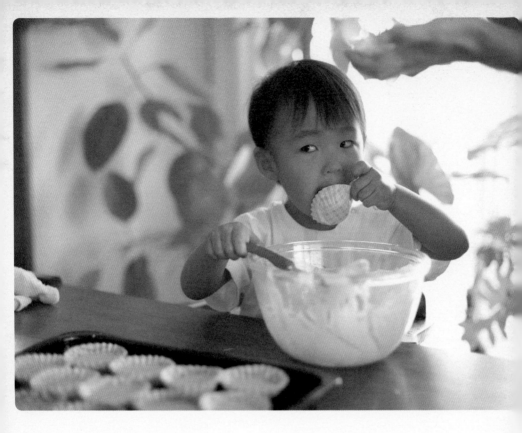

2006 年 10 月 10 日（星期二）

吃松糕的小空。小家伙，这可是生的啊！

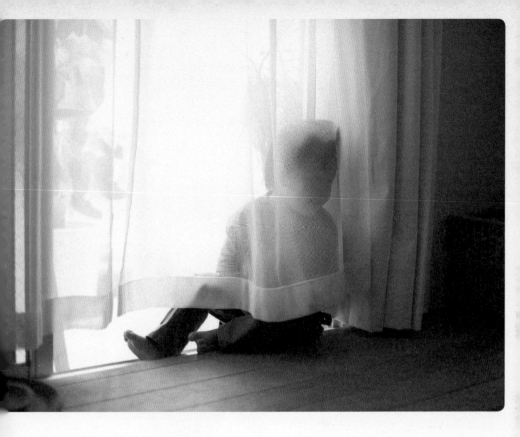

2006 年 10 月 11 日（星期三）
正在捉迷藏。哈哈！简直看得清清楚楚！

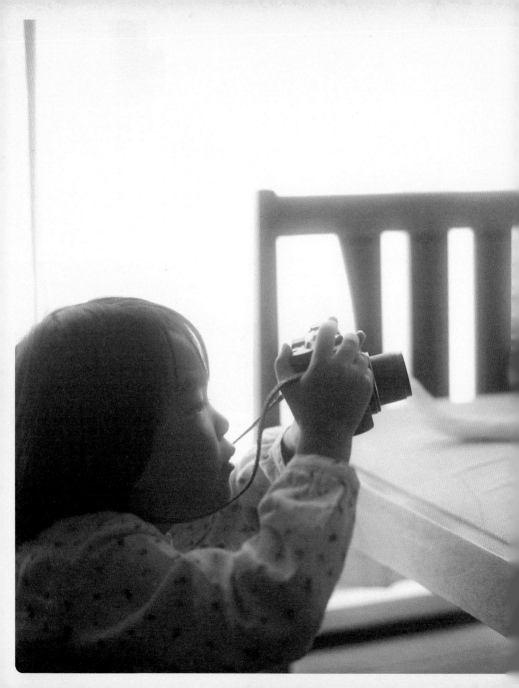

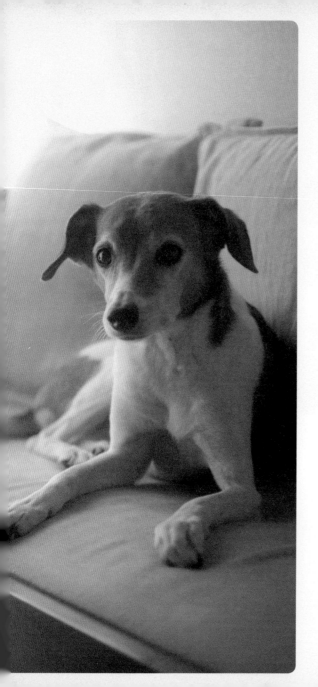

2006 年 10 月 18 日（星期三）
　小海在给豆豆拍照，不过，
豆豆却正朝我这边看呢！

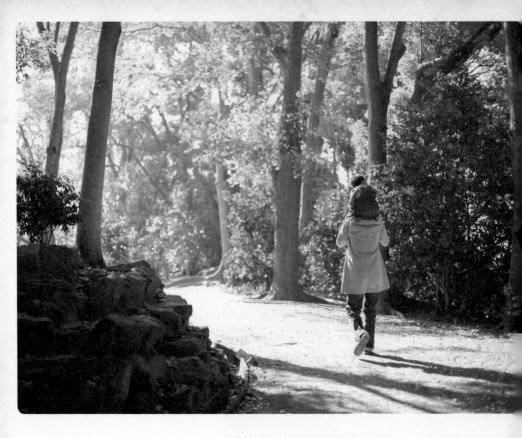

2006 年 11 月 1 日（星期三）
到经常去的公园散步。

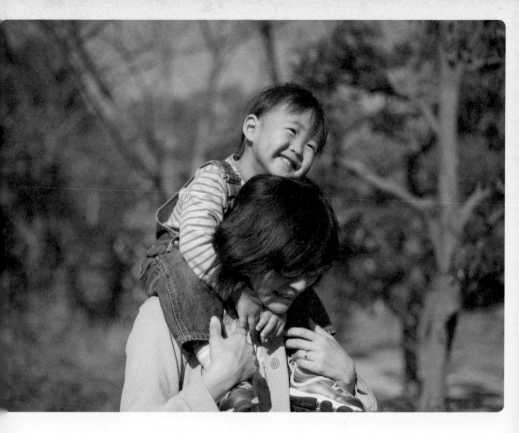

2006 年 11 月 1 日（星期三）
开心地从背后用手"锁住"妈妈的小空。若无其事地抓着小空脚踝的妻子。

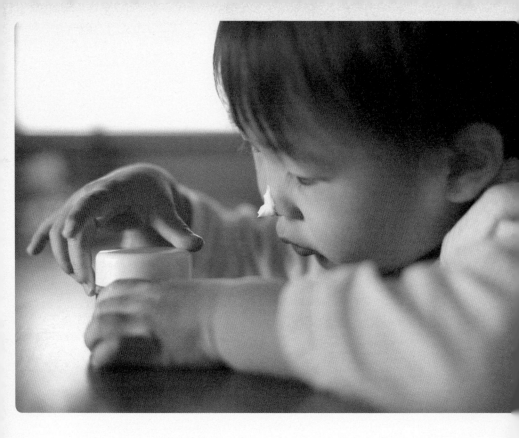

2006 年 11 月 4 日（星期六）

把妈妈的保湿霜涂了一鼻子的小空。

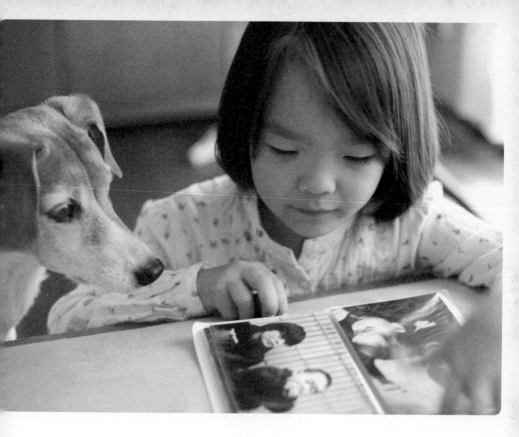

2006 年 11 月 5 日（星期日）
正在翻看老照片的小海和貌似一起欣赏的豆豆。

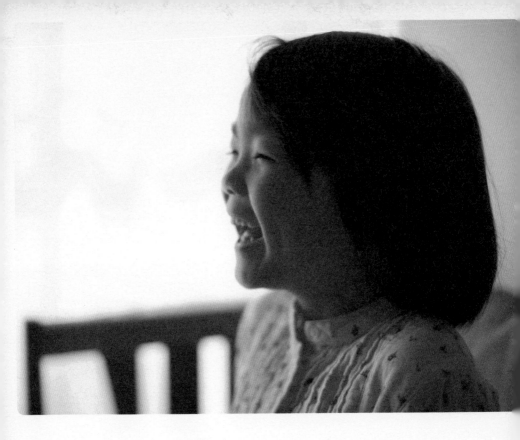

2006 年 11 月 14 日（星期二）

开怀大笑的小海。

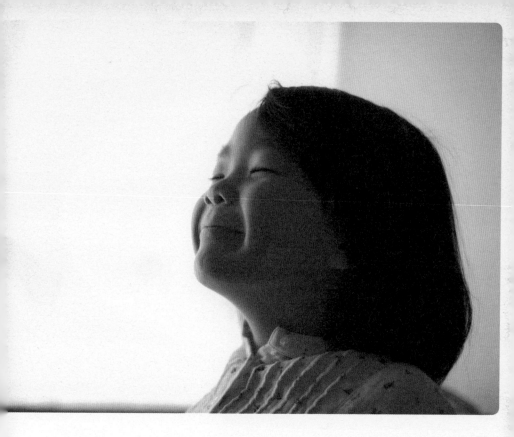

2006 年 11 月 14 日（星期二）
深深陶醉的小海。（有什么好事啊）

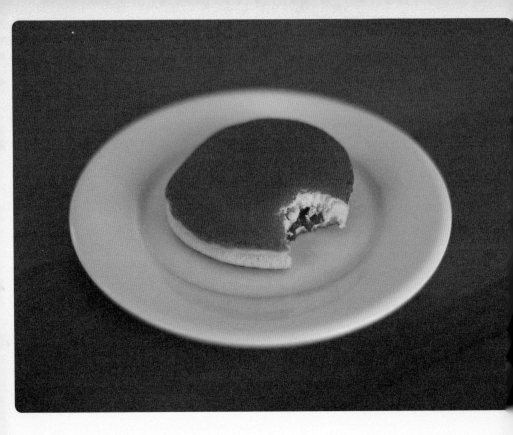

2006 年 11 月 18 日（星期六）
说要给大家买早餐，小海便去了便利店。我对意料之外的铜锣饼不知所措。

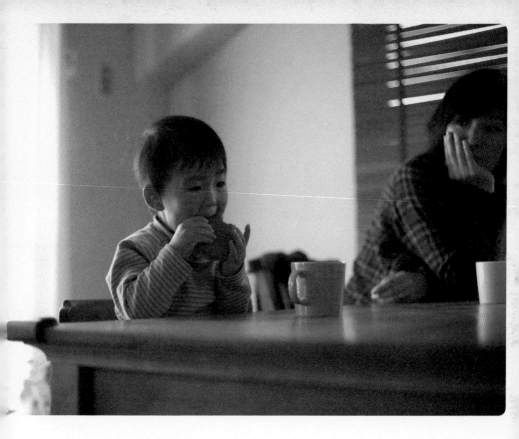

2006 年 11 月 18 日（星期六）
因意外的铜锣饼而欣喜不已的小空。

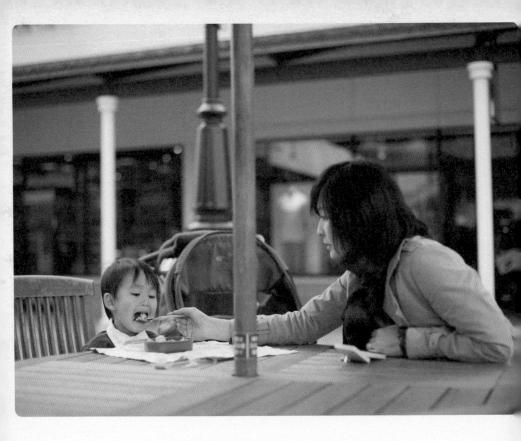

2006 年 11 月 22 日（星期三）
小空知道有便当后马上闹着要吃。（上午 10 点 30 分，在长凳上）

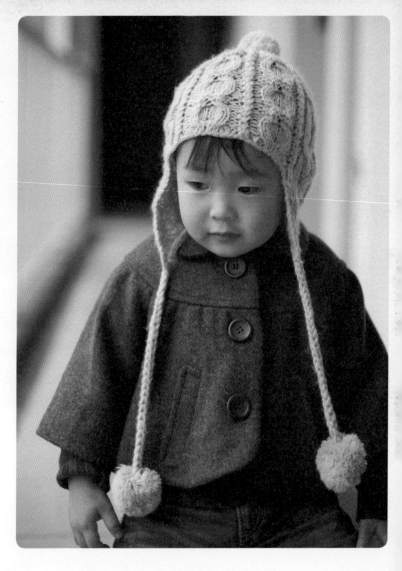

2006 年 11 月 29 日（星期三）
戴着小海的旧帽子的小空。

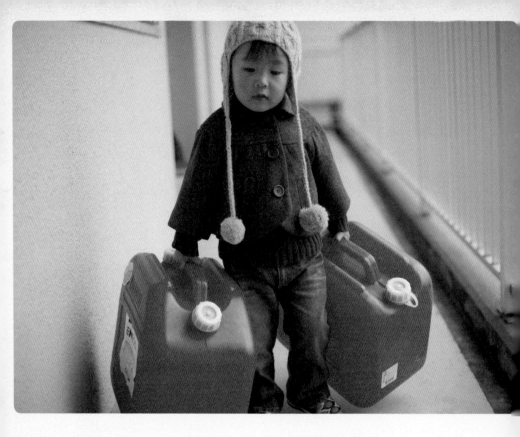

2006 年 11 月 29 日（星期三）
小男子汉接下来要去买煤油啦！

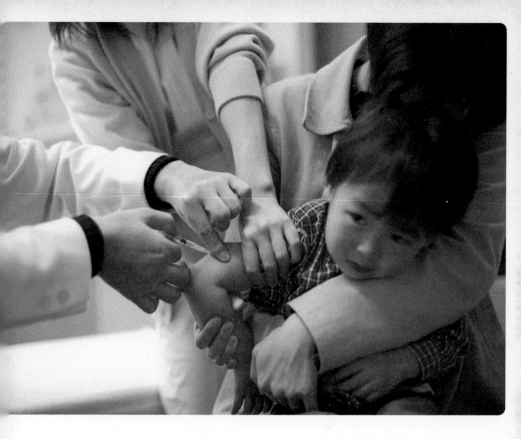

2006 年 12 月 2 日（星期六）
接种疫苗。被紧紧按住的小空。

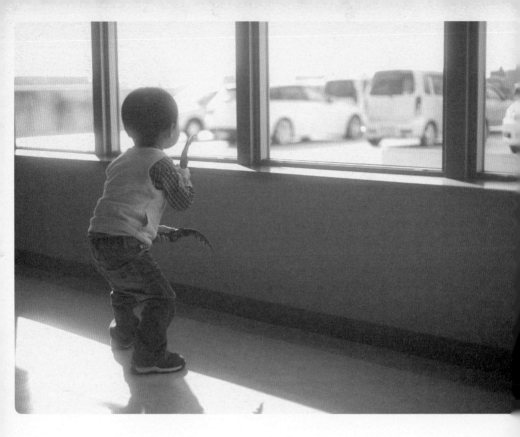

2006 年 12 月 4 日（星期一）

正在哈着腰探身捕捉巨大昆虫（苍蝇）的蒙面超人。

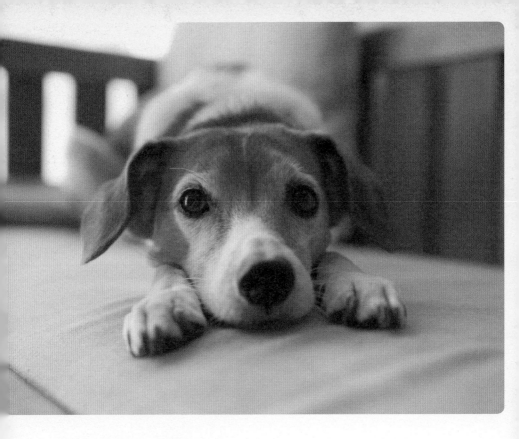

2006 年 12 月 8 日（星期五）
早上起来之后映入眼帘的第一幕——惬意俯卧的豆豆。

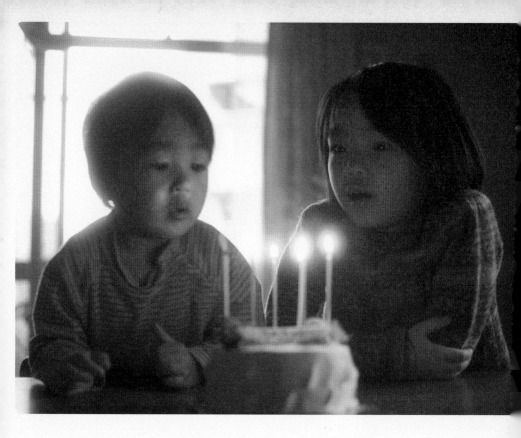

2006 年 12 月 9 日（星期六）
小海被突然偷偷抢着吹蜡烛的小空吓了一跳。（小海才是主角哦）

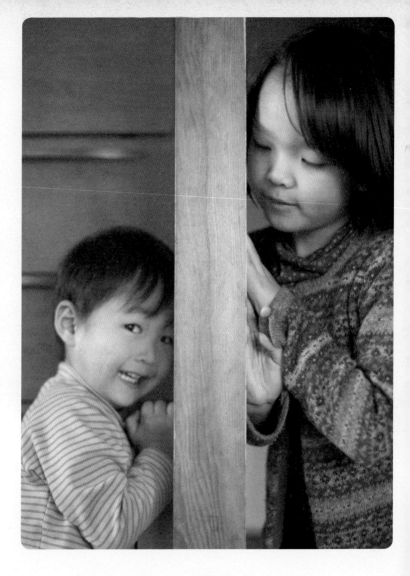

2006 年 12 月 13 日（星期三）

小空，捉人者就在你旁边哦！（正在捉迷藏）

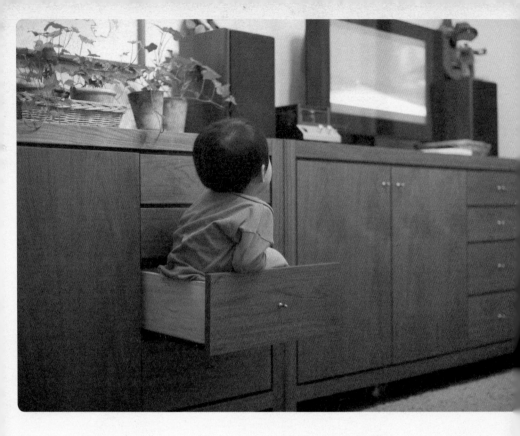

2006 年 12 月 16 日（星期六）
今天的一大奇观——赖在抽屉里不肯出来的小空。

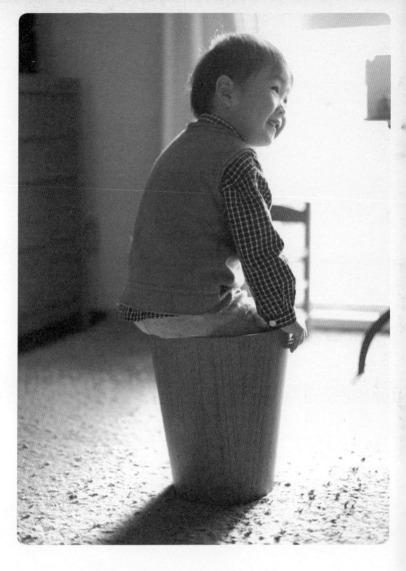

2006 年 12 月 19 日（星期二）

　　为了防止摔倒，小空小心翼翼地进出垃圾桶，正因为
危险才觉得有趣。真拿他没办法啊！

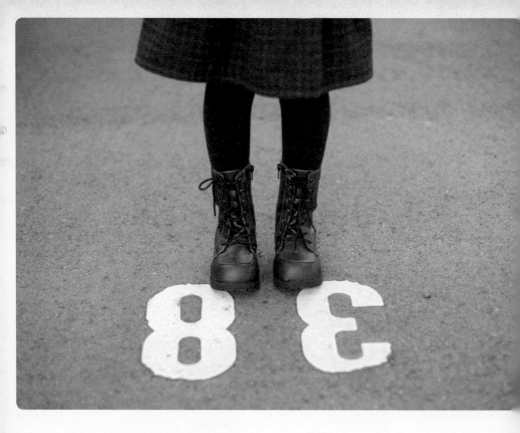

2006 年 12 月 26 日（星期二）

拒绝我推荐的橡筋短靴后，小海执意买来的廉价长筒系带皮靴。

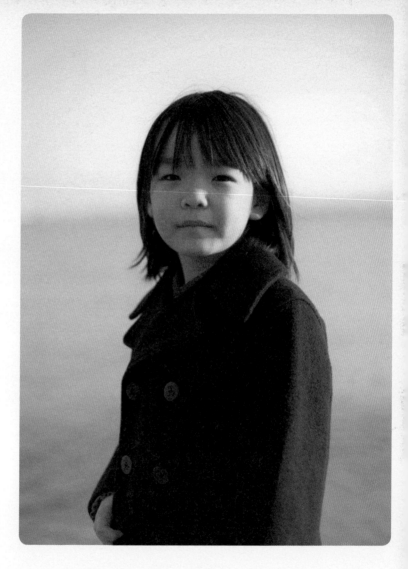

2006 年 12 月 31 日（星期日）

　　因为是除夕，所以要去经常去的饭店。这是在海边为
小海拍写真。

家庭日记的爆料

文＝老婆

阿森

我与丈夫阿森相识在大学时代，到如今已有15年了。

我是一个不拘小节的人，平时也没什么特殊爱好。相比之下，丈夫倒算得上是兴趣广泛的人。偶尔有些来访的客人会说些"您家里的家具、餐具和小饰品等真是太可爱啦，夫人可真有眼光啊"之类的赞美之词，不过，惭愧得很，这些其实全都是丈夫的功劳。

家里的一碗一筷、一杯一碟，甚至是花花草草，全都是丈夫精心挑选、亲自购买的（不过，养花的工作却是由我来做）。事实上，就连我的衣服也是如此。

一到商店，丈夫和女儿便会不断地感叹："这个不是很可爱吗？"他似乎远比我多愁善感，喜欢一些可爱的小东西。

某天早上，突然有一个近两米长的大包裹寄到了我家，震惊之余，急忙打电话询问正在工作的丈夫，结果他倒是兴高采烈："啊！是木地板到了吗？这可是南洋材质，颜色很漂亮吧？"这话颇有些先斩后奏的意思。

还有一次，那天丈夫和小海去电器店买电池，而我和熟睡的小空在车里等着，过了一会儿，两个人满脸笑容地走了出来，手里还抱着一个数码调试的HDD录音机箱子，却忘了买急着用的电池（小海高兴地嚷着："阿娜，以后就可以看更多的电视节目了哦！"女儿显然是中了丈夫的"圈套"）。

顺便说一句，今天早上丈夫又若无其事地说了一句："今天会有包裹寄来哦。"然后便匆匆忙忙地上班走了。

会有什么寄来呢？

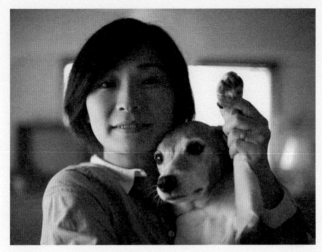

阿达

经常有人问我为什么叫"阿达（だあちゃん）"？

自儿时起大家就一直叫我"阿娜（なあちゃん）"，刚上大学的时候，我的一个朋友把"阿娜"误听成了"阿达"，于是便渐渐这么叫了起来。

女儿小海从小时候起便一直叫我"阿达"，结果最后连我的父母也开始用"阿达"来称呼我了。

而现在儿子小空把"阿达"听错了音，又开始称呼我"阿娜"。

我虽然没有什么特殊爱好，但在丈夫的熏陶下，非常喜欢格斗术。

目前每天都在忙着照顾孩子，就连到书店里站着去阅读一下格斗杂志的时间也没有。不过，因为现在对相关事宜已经相当熟悉，所以，仅仅凭着在车站报刊亭里偶然瞥见的体育报纸的标题，我就可以清晰想象出那方形摔跤场上摔跤选手们激烈角逐的生动场面。

总之，无论何种竞技，我都特别迷恋那种充满男子气概的招数。比如一鼓作气迅速地将对方推出场外、出其不意地一招制胜，等等。

偶尔我也会想要亲自实践一下这些招数，此时便不得不委屈一下丈夫来充当我的对手。

小海

女儿小海每天都会说一些有趣的话，常常令我忍俊不禁。而在小海还差两周到 5 岁的时候，她升格当了姐姐。在产房里，几乎顾不上看一眼刚刚生产完毕筋疲力尽的我，一看见呱呱坠地的新生命小空，小海便激动不已地惊叹道："哇！真是太可爱啦！"直到现在，想起那时的情景，我都倍感欣喜。

不过，如此可爱的弟弟现在却是活泼得叫人头疼，可以说每天都叫人"惊心动魄"。这个逐渐长高的姐姐虽然有时也会对弟弟束手无策，但她总是笑呵呵地大口大口地乖乖吃饭，并且还帮着我管束调皮的弟弟。能与这样乖巧的小海一起生活，我感到无比欣慰和自豪。

自小在丈夫的臭屁攻击下成长起来的小海有着极其敏锐的嗅觉，她非常善于最早察觉丈夫的臭屁，并以最快的速度逃之夭夭。

前几天，小海察觉到周围有股异味，于是便慢慢抓起我的衬衣袖子说："啊！是阿达吧？"然后又疑惑地说："阿达平时是不放屁的呀……"随即便一脸严肃地说："哎呀呀，这可是大婶的味道，不过并不难闻呢！这不是阿达的味道嘛！"随后便凑过去闻小空身上的味道，并一脸肯定地说道："对啦对啦，小空身上有阿森的味道！"我身上肯定是白天散步时吸收的阳光的味道，而小空身上无疑是从丈夫那里吸附的中年男人的体臭。

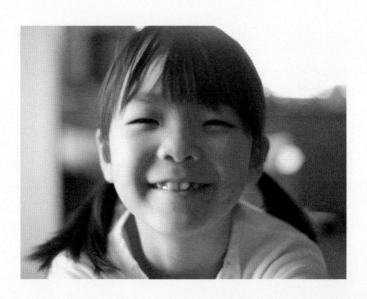

小空

小空依然是一个爱吃爱玩爱哭的小男孩。不过，最近他越来越像一个大男孩了，并且对电视上的英雄故事非常着迷。他每天都梦想着成为英雄并去参加我们从未见过的"战争"。

小空出生之前两年的时候，丈夫患上了急性心肌梗塞。我时常感叹："正因为那时丈夫得救了才能有现在的四口之家（还有一只小狗）。"或许在我们认为理所当然的日常生活中就有着许许多多的偶然和缘分，我们只能由衷地感谢现在所拥有的一切。

虽然希望能够悠闲地过日子，但是只要有小空这个捣蛋鬼在，就别想度过风平浪静的一天。早上我一口气吃光期待已久的炒面条之后还得意扬扬一脸神气，正要去厕所的时候，他会立即跟来，争先恐后地打开厕所门，然后一脸骄傲地说："妈妈请吧！"并且一直跟到马桶边；当我在厨房里干活的时候，他会将两只小手放到我牛仔裤后兜里做引体向上运动，等等。小空就是这样每天都精力充沛地"为所欲为"。

凡此种种，总是令你既惊慌不已又忍俊不禁，每天就这样平静而愉快地过着。如果哪天小空到了青春期，当他闷声闷气地对我说"老妈，吃饭"的时候，我也要双手吊在小空牛仔裤后兜里……

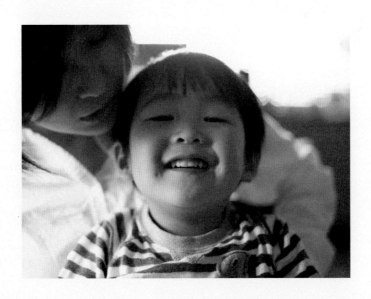

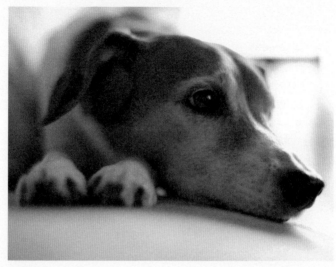

豆豆

　　爱犬豆豆出生在青森，是我们上大学的时候从学长那里领来的。据说它刚出生 3 个月的时候差点被乌鸦叼走，那时候的伤疤（或者说是斑秃）一直留在头上。那之后，豆豆每次见到乌鸦都像是要报仇似的拼命追赶。不过，最近它因为实在是上了年纪，即便是见到乌鸦也不再像以前那样去激烈挑战了。小海刚出生的时候，躺在婴儿床上的小海醒来之后刚一开始哭，豆豆便会急急忙忙地前来向我"报告"。当幼小的小海天真烂漫地去袭击它的时候，豆豆会表现出狗所特有的宽厚和大度。

　　5 年后，小空出生了，无论小空怎么哭闹，豆豆都纹丝不动。面对天真地袭击自己的小空，豆豆时常是一脸的不耐烦。今天，豆豆依然一边午睡一边忠心守护着不知不觉间长得比它自己还要大的孩子们以及照料孩子的我们。

　　近来，豆豆的睡眠时间越来越长，有时候即使你叫它，它也佯装不知。耳根猛然抖动一下，好像是听到了。不过，前几天丈夫喊它的时候，它耳根猛地抖动了一下，还转了两下尾巴，但却依然闭着眼睛继续午睡。我一喊它，马上睁开眼看了过来。看来豆豆也会看人脸色行事呢。

时常有人跟我说："您丈夫如果是摄影师的话，就可以拍一些孩子们或者其他的美好事物了吧。"

确实，我也并不是没有这样想过。小海第一次参加运动会的时候，我不停地对丈夫说着："小海马上就过来了！她肯定会从这边跑过来的！"并叮嘱他一定要为小海抢拍精彩镜头。但是，比赛还没有结束，丈夫就提着相机走了回来，并沮丧地说："不行啊，得买长焦镜头。根本没办法靠近！不行不行！"

就这样，小海的第一次运动会至今仍然深深印在我的脑海里。只是，无法冲洗成照片……

丈夫似乎原本就不擅长在人山人海的拥挤地带拍照。买了长焦镜头之后，虽然也去观看小海参加的运动会及一些其他活动，但却从未将相机从相机包里拿出来过。而一旦回到家里，便立即如鱼得水般单手拿着相机拍个不停。

哎，多希望丈夫以后即使在嘈杂的拥挤地带也能带劲儿地好好拍照啊！

照相机

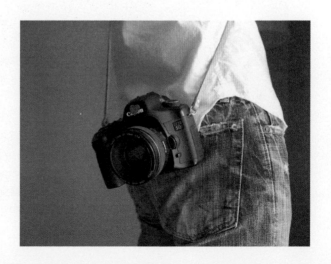

经常有人问我孩子名字的由来。

小海出生之前，我一直在忙碌地待产，所以就把孩子取名的事情全权交给丈夫负责了。

丈夫从学生时代开始就常常被人称作"森君"，像这样在姓氏后面直接加上一个"君"总觉得不太亲切。因此，便得出一个结论：孩子的名字一定要取一个比"森"还要容易叫的字，即便是省去姓氏只称呼名字也能朗朗上口，并且还要是男孩女孩都比较适合的名字。就这样，丈夫在18岁的时候就经过一番冥思苦想为自己尚未谋面的孩子定下了"小海"和"小空"这两个名字。

那时候的丈夫别说是结婚了，就连女朋友都还没有，完全是孤家寡人一个。就我自己来说，虽然觉得还应该考虑其他方面，但因为丈夫一直默默酝酿了这么多年，所以也就接受了他的这个主意。

这么感性而又可爱的丈夫被孩子们亲切地称为"阿森"。

小海和小空

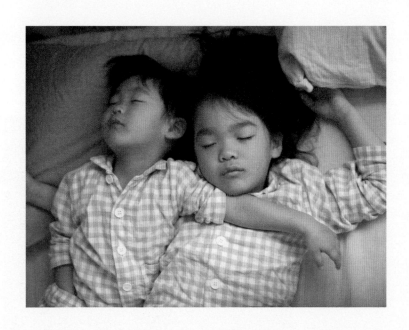

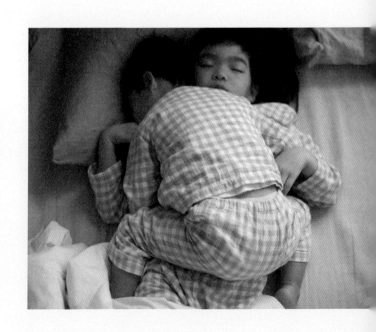

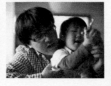

餐桌

刚结婚的时候，家里东西并不多。如今，随着时间的流逝和家里人口的增多，那时候空落落的家也渐渐变得丰富起来。

其中，我对餐桌格外喜欢。在我家的餐桌上，并不刻意规定每一个人应该坐的位置，而是根据自己的喜好随意挑选。

除了吃饭之外，我们全家还会在餐桌上做些其他的事情，比如说：丈夫有时会在上面工作，小海有时会在上面写作业，小空常常会在上面得意地爬上爬下，偶尔被放上去的豆豆会一脸痛苦地呆立在上面。节假日里，各自会在这上面干些自己喜欢的事情。我们夫妇俩都不太喜欢外出，所以节假日大多是在家里度过。一般情况下，整个上午两人不声不响地共同打扫房间（这是我们共同的爱好），偶尔家里的布局也会来一个大改观。当我完成当天任务之后神清气爽地来到起居室的时候，有时会被眼前的一幕吓一跳：被搬得到处都是的家具、胡乱地散落在地上的音频接线和十分怜惜地看着它们的小海、懵懵懂懂地在工具箱旁边走来走去的小空，以及扬扬自得地摆弄着满地瀑布般电线的丈夫。

虽然我认为在这么好的天气里似乎并不应该只闷在家里，但也没有办法阻止他们。

在这样的日子里，我们唯一的外出地点就是大型电器店，买了需要的电缆之后兴高采烈的丈夫根本无暇去公园或者玩具店之类的地方，很快便一溜烟儿地回到家里，继续埋头钻研他的那一套"作业"，而且奇怪的是，孩子们也会继续黏在一旁非常起劲儿地给予支援。

并且，当天色完全暗下来的时候，他们那大规模的"内部装修"也会告一段落。这个时候，有些筋疲力尽的丈夫和孩子们往往会对新布置的房间表现出非常满意的样子。

小海满脸喜悦地说："下一次还要好好地装饰一番！"而丈夫则会对小海像是教导似的说："是啊，以后还要继续做。一定要记住：室内布局的变换要始于接线止于接线！"在我们家里，恐怕只有我一个人会认为房间布局的变换即使不改变接线也可以做得很好吧。

好歹总算是顺利完成了房间改观的我们围在餐桌旁吃过晚饭之后，便又各自开始做起自己喜欢的事情来。我们总是在这里一起度过快乐时光，希望这样的一家快快乐乐地度过每一天！

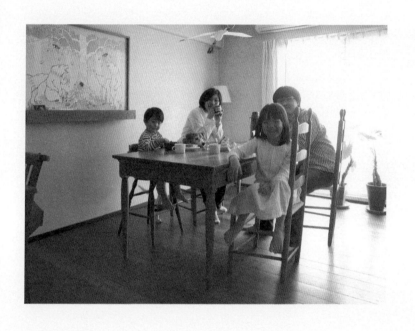

后记

完全不喜欢外出的我衷心希望能够在家里悠闲自在地度过平淡而充实的每一天。

就像漫步海滨沙滩时每一个袭来的浪花都与众不同一样，看似平淡的每一天也一定会有所不同。就像蓦然间发现潮已涨满海已改观一样，平平淡淡的每一天也一定会在不知不觉间发生着巨大变化。今后，我还要继续拍摄生活中的每一朵浪花。

在电视机非常稀少的年代买来零部件自己组装的爷爷；一直等在公交车站却对迟了3个小时才到达的我撒谎说"我也是现在才刚刚到这里"的奶奶；秃头上戴着贝雷帽坚持每周给还是小学生的我邮寄手写美术明信片的爷爷；看穿在游泳大赛上装病的我之后生气地说"真想踹你100脚！是男子汉的话就应该去游泳！"并厉声呵斥我去参加的母亲（她平时总是很温柔）；当我即将去上大学的时候在机场斩钉截铁地对我说："友治，一定要谈谈恋爱"的父亲；还有当你问"坐在这里可以吗""吃鱼可以吗"或者"回去的时候用车送吧"等问题的时候，也就是说无论你问什么，都会回答说"好的好的，这样就可以"的外公……就是这样，我所热爱的每一个人都很普通但又都很努力！

我今后还要继续按照自己的方式努力过好平淡的每一天，其中自然还会有和妻子在一起的欢笑悲伤。我也会尽心尽力地抚养小海和小空，并将生活中的点点滴滴拍摄下来写成日记。当我到了外公那个年龄的时候，希望在被小海、小空及他们的子孙问到什么的时候，自己也总是能笑呵呵地回答说："好的好的，这样就可以。"希望自己能够从容应对时光的流逝，并且，能够用脖子上挂着的相机随时拍下大家的灿烂笑容！

最后，对于使我这平淡的普通生活升华为一册美妙图书的酒井君、叶田君表示衷心的感谢！

森友治

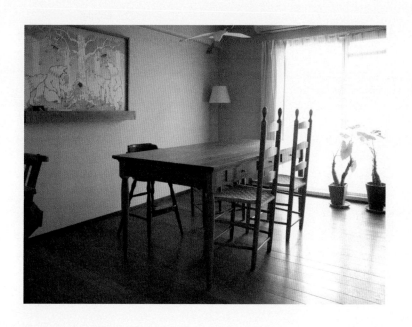

作者简介

森友治，1973 年出生于日本福冈，之后在福冈长大。他和妻子、两个孩子还有一只爱犬一起生活。北里大学兽医畜产系畜产专业毕业，专业方向是猪的行为学。作为比较了解猪之脾性的摄影师和设计师，以摄影和美术印刷设计为职业（但并不拍摄猪）。

1999 年起开始在网上公开自己拍摄的照片。现在的日访问量已经达 7 万次。为了不辜负大家的期待，今后还会继续将家人日常生活的点点滴滴拍摄下来，并作为摄影日记向大家公开。

家庭日记网址：

http://www.dacafe.cc/

译者简介

渠海霞（1981.1— ）女，日语语言文学硕士，现任教于山东省聊城大学外国语学院日语系。曾翻译出版《感动顾客的秘密——资生堂之"津田魔法"》和《平衡计分卡实战手册》。

DACAFE NIKKI 1
by Mori Yuji
Copyright © 2013 Mori Yuji
All rights reserved.
First published in Japan in 2007 by HOME-SHA INC.,Tokyo.
Chinese (Mandarin) translation rights in China (excluding Taiwan,HongKong and Macau) arranged by HOME-SHA INC.,through Mulan Promotion Co.,Ltd.

本作品中文简体字版由株式会社HOME社通过风车影视文化发展株式会社授权京版北美（北京）文化艺术传媒有限公司，由北京出版集团·北京美术摄影出版社在中华人民共和国（台湾和香港、澳门特别行政区除外）独家出版发行。

图书在版编目（CIP）数据

家庭日记：森友治家的故事. 1 ／ （日）森友治摄；渠海霞译. — 北京：北京美术摄影出版社，2014.6
 ISBN 978-7-80501-619-1

 Ⅰ. ①家… Ⅱ. ①森… ②渠… Ⅲ. ①摄影集—日本—现代 Ⅳ. ①J431

中国版本图书馆CIP数据核字（2014）第033876号

北京市版权局著作权合同登记号：01-2013-6877

责任编辑：董维东
助理编辑：鲍思佳
责任印制：彭军芳

家庭日记
——森友治家的故事　1
JIATING RIJI

[日] 森友治　摄　渠海霞　译

出　版　北京出版集团公司
　　　　北京美术摄影出版社
地　址　北京北三环中路6号
邮　编　100120
网　址　www.bph.com.cn
总发行　北京出版集团公司
发　行　京版北美（北京）文化艺术传媒有限公司
经　销　新华书店
印　刷　北京利丰雅高长城印刷有限公司
版　次　2014年6月第1版第1次印刷
开　本　182毫米×148毫米 1/32
印　张　7
字　数　35千字
书　号　ISBN 978-7-80501-619-1
定　价　69.00元
质量监督电话　010-58572393
责任编辑电话　010-58572632